陳昭貳八四回顧展

書法・篆刻・油畫

Chen, Chao-Er, 84 Years
Retrospective Display

Calligraphy・Seal・Oil Painting

國家圖書館出版品預行編目資料

陳昭貳八四回顧展：書法．篆刻．油畫 / 陳昭貳

著．一出版．一臺北市：國父紀念館，

2010．04

　面：　公分

ISBN 978-986-02-3065-9（平裝）

1.書法　2.印譜　3.油畫　4.作品集

943.5　　　　　　　　　　99006624

陳昭貳八四回顧展
書法・篆刻・油畫

Chen, Chao-Er, 84 Years Retrospective Display
Calligraphy・Seal・Oil Painting

作　者　陳昭貳

發 行 人　鄭乃文
出 版 者　國立國父紀念館
出版地址　台北市仁愛路四段505號
出版電話　886-2-27588008
出版網址　http://www.yatsen.gov.tw
出版日期　2010年4月初版一刷
定　價　新台幣 800元

責任編輯　黃靜梅
行政策展　李柏樫 陳樂真
美術設計　蔡宜芳
美術編輯　施淳惠

製版印刷　日光彩色印刷有限公司
圖版攝影　林文正

展 售 處
五南文化廣場臺中總店（展售門市）
地址　40042臺中市中山路6號
電話　886-4-22260330

國家書店
地址　10485臺北市松江路209號1樓
電話　886-2-25180207

ISBN　978-986-02-3065-9
GPN　1009901318

ISBN 986023065-9

致　謝

　　此次承蒙國父紀念館之邀，舉辦生平首次個人回顧展並編印作品專輯，鄙人深感榮幸。首先要感謝藝術界先進們的推薦，得有此機會在國家畫廊展出。而專輯承蒙鄭乃文館長賜寫序文，廖祥翁老師賜序、題字，更是讓作品集生色不少。

　　特別感謝國父紀念館策展同仁、李柏樫書友與美編、攝影、印刷、佈展人員之全面配合與協助，使展覽相關事宜得以順利進行。此外，好友文史學者曹永洋先生的多方協助、家人不辭辛勞地的將多年作品輸入電腦整理，還有多位好友更主動表示願意幫忙，在在都讓我銘感於心，於此一併致謝。

　　此次展覽包含書法、油畫、篆刻、模型雕塑等，較全面將過去所學呈現在大眾面前，雖然仍是不成熟之作，不過卻也代表個人幾十年來在藝術領域的收穫，敬請各方賢達不吝指教。

油畫

Oil Painting

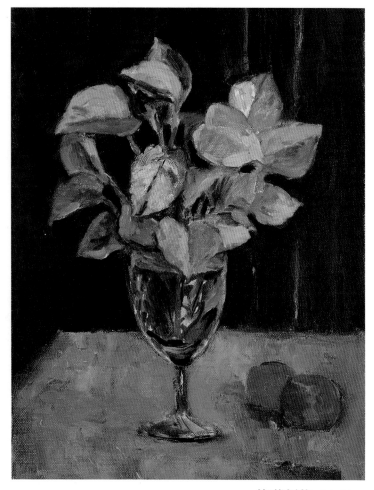

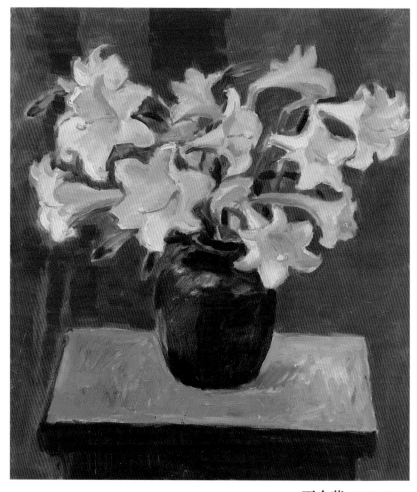

綠葉靜物 24x33cm

百合花 45.5x53cm

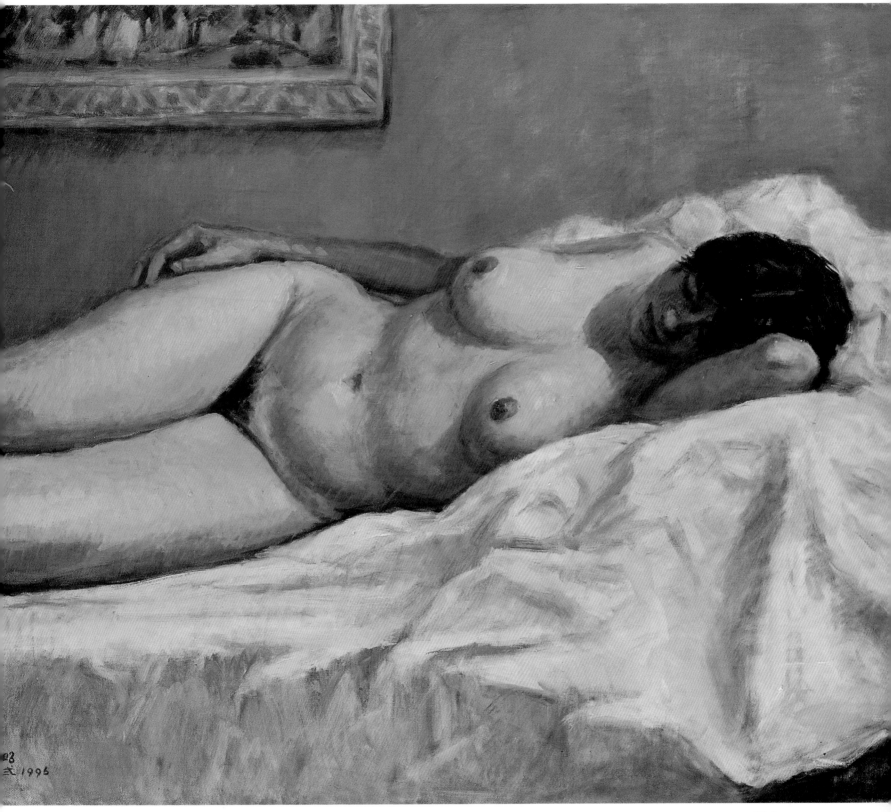

裸女 72.5x60.5cm

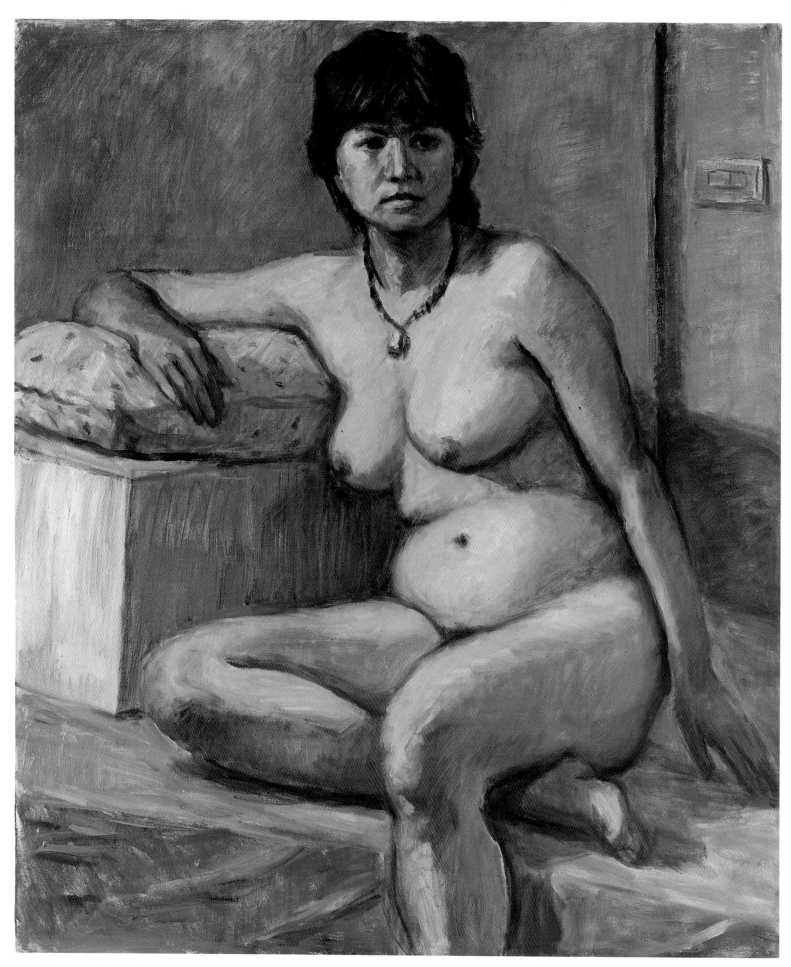

裸女 60.5x72.5cm

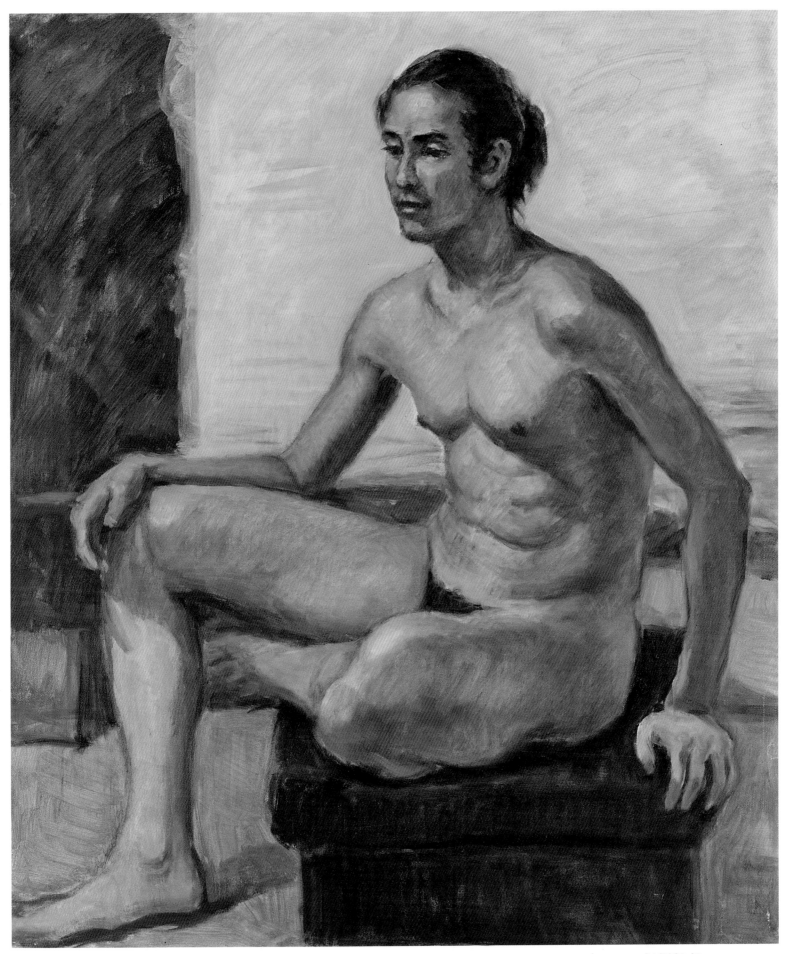

年輕舞者 60.5x72.5cm

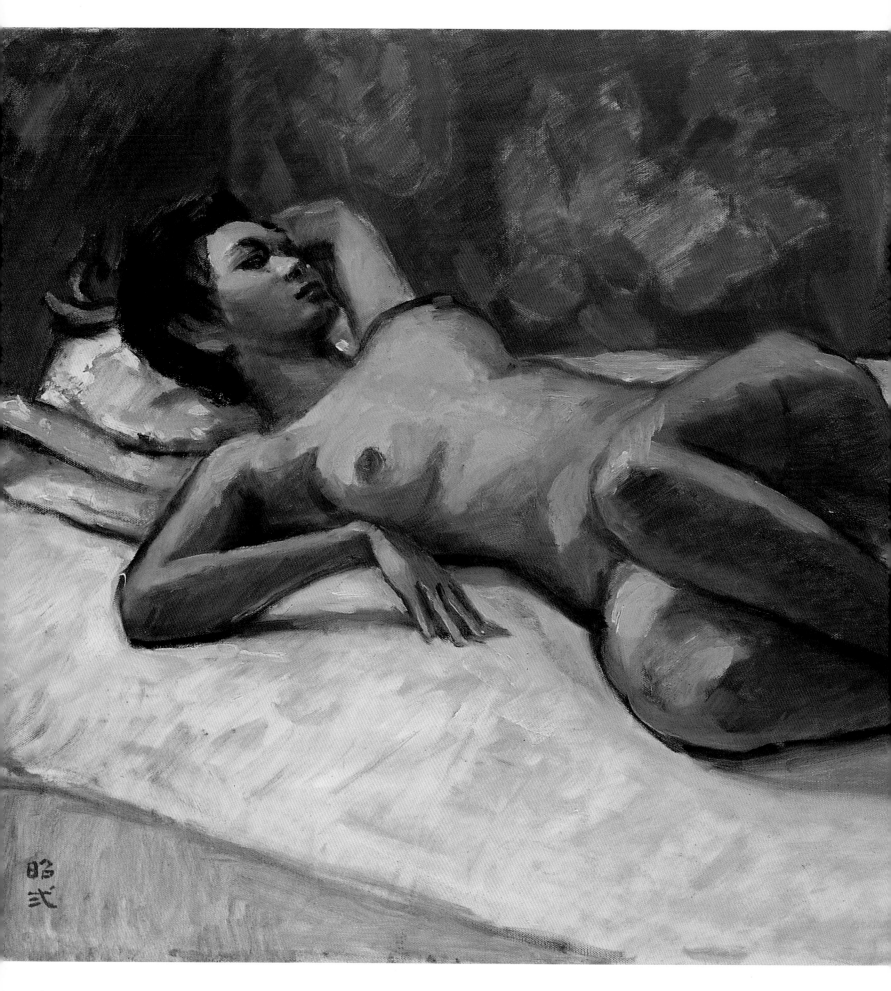

裸女
72.5x53cm

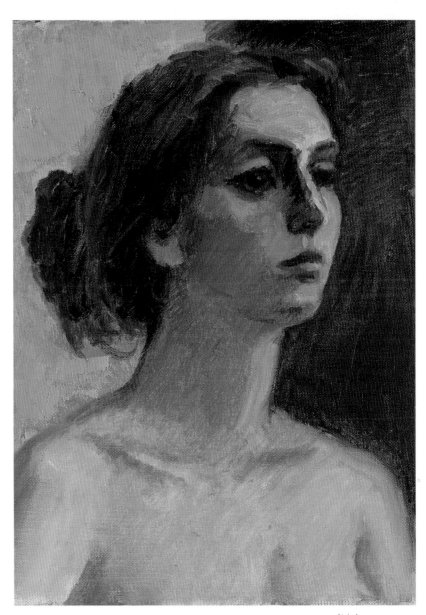

裸女 33x24cm

裸女 24x33cm

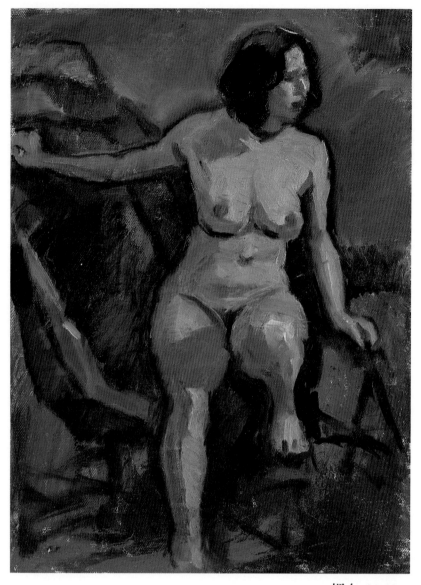

裸女 24x33cm

裸女 24x33cm

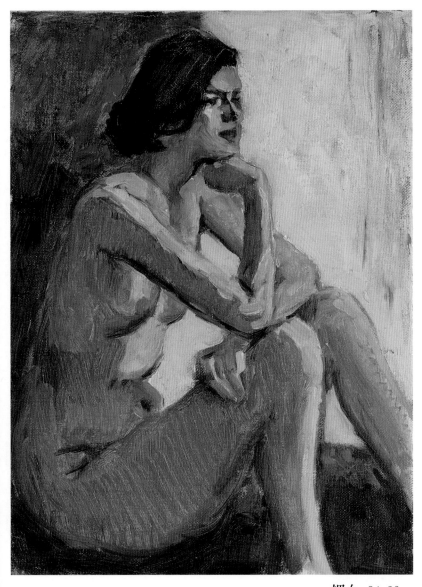

裸女 24x33cm

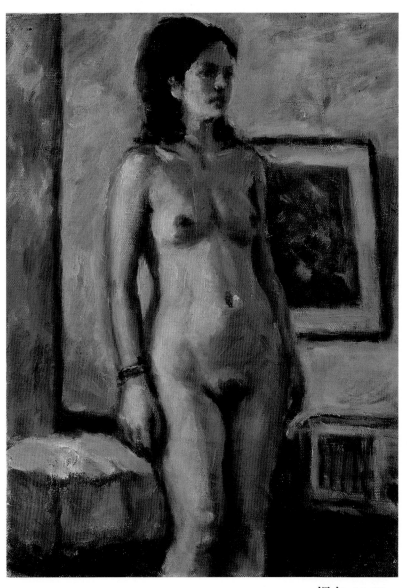

裸女 24x33cm

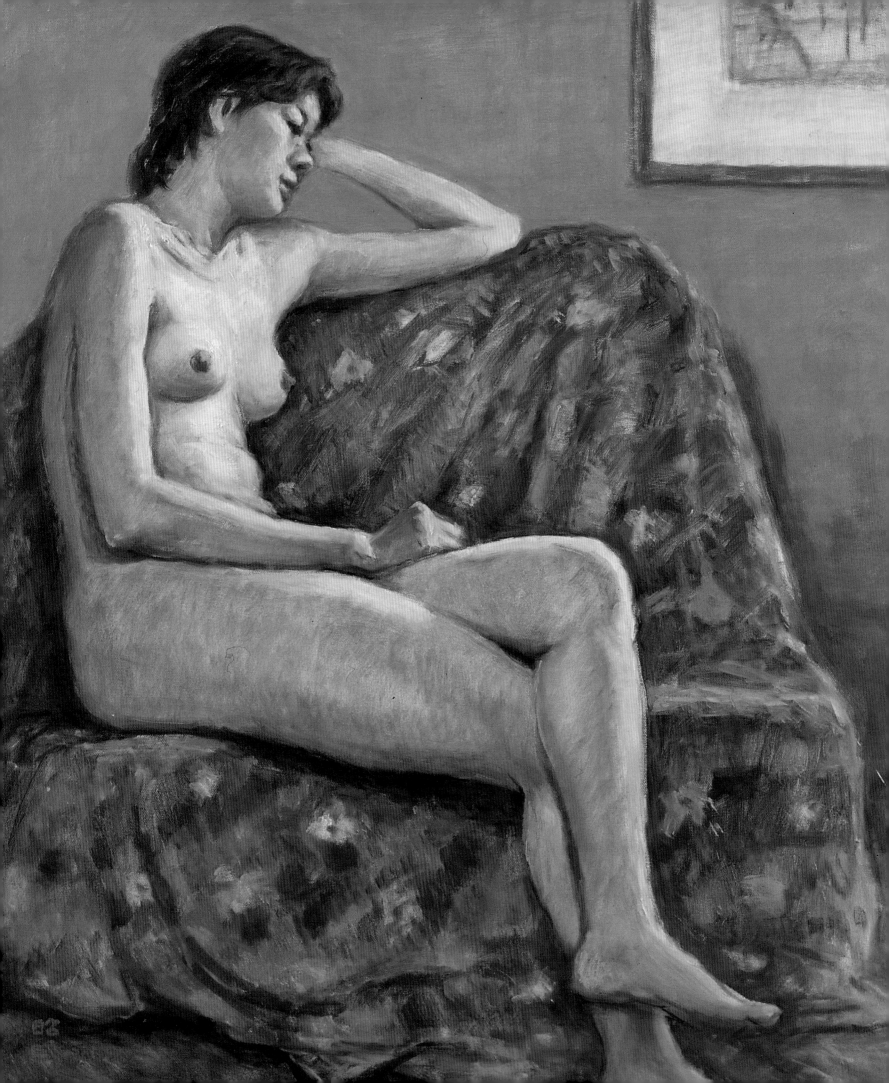

裸女
60.5x72.5cm

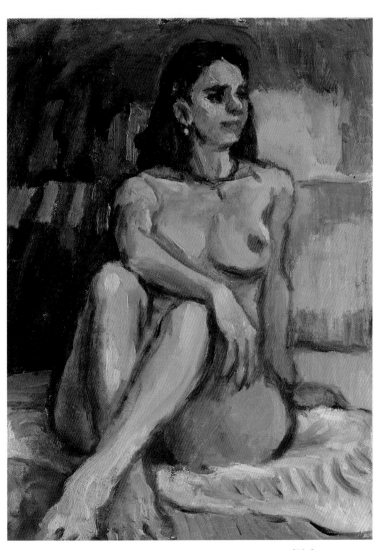

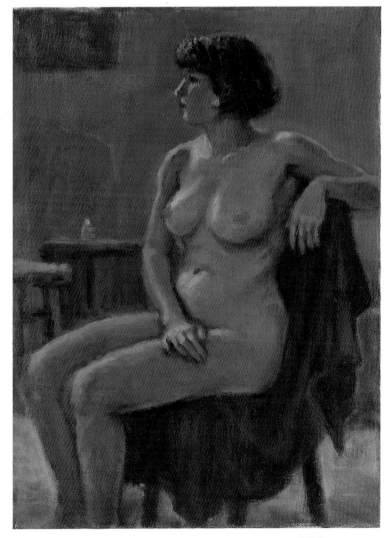

裸女 24x33cm

裸女 24x33cm

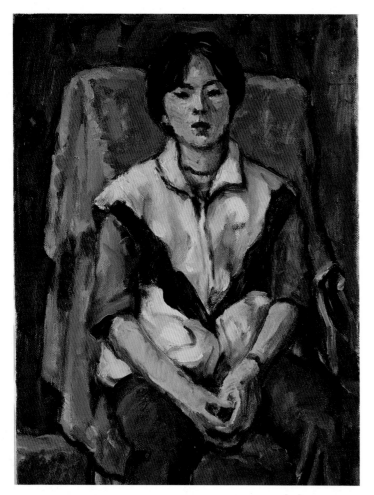

少女 24x33cm

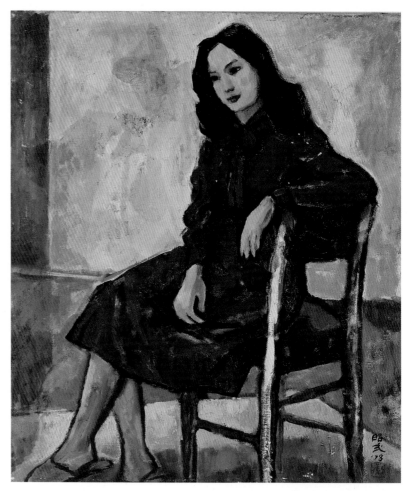

紅衣女 38x45.5cm

蘭花
60.5x72.5cm

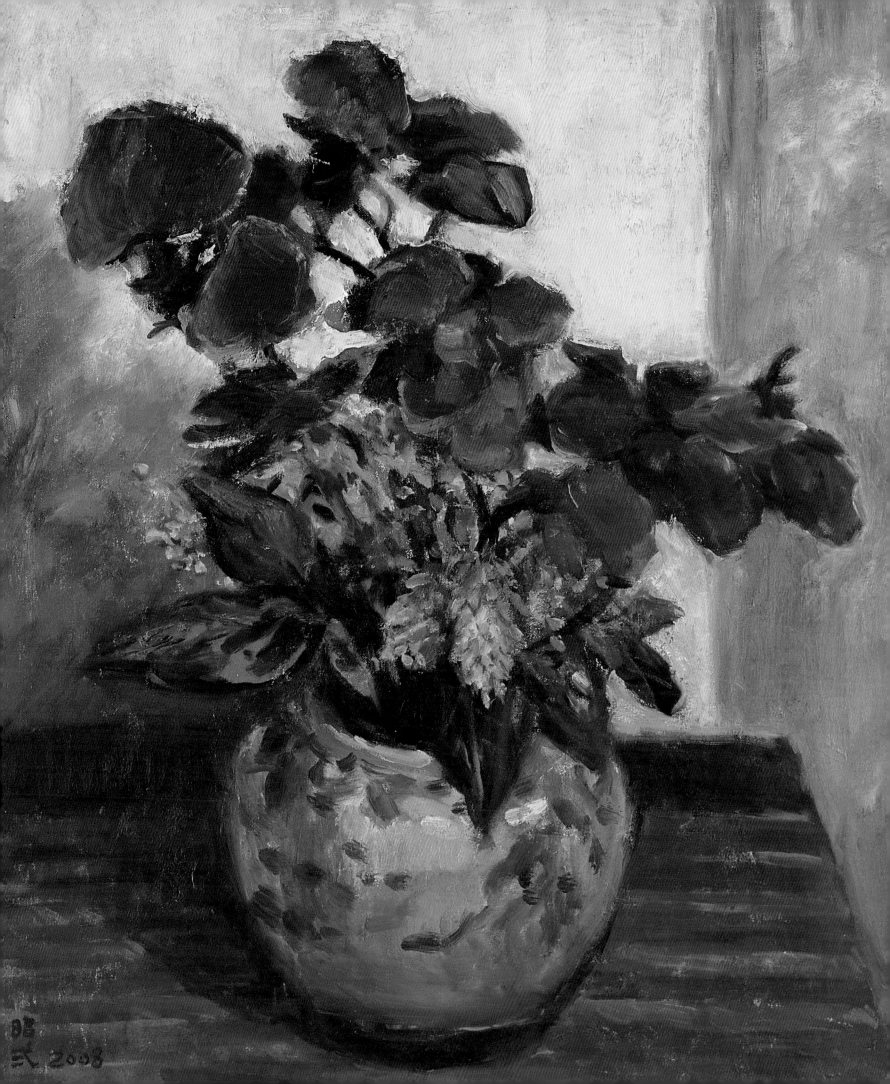

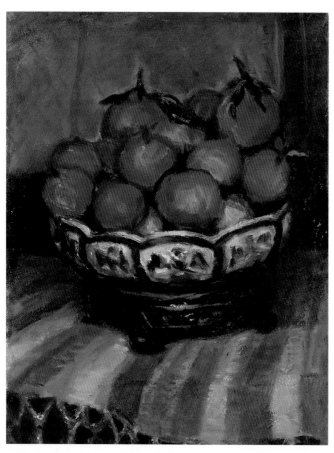

橘子　24x33cm

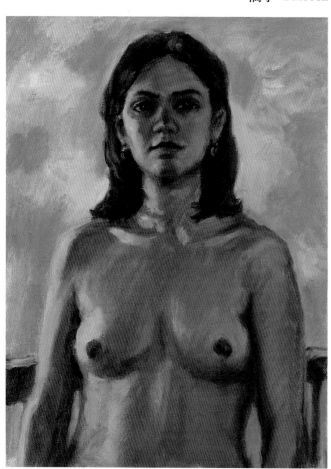

裸女　24x33cm

裸女
72.5x60.5cm

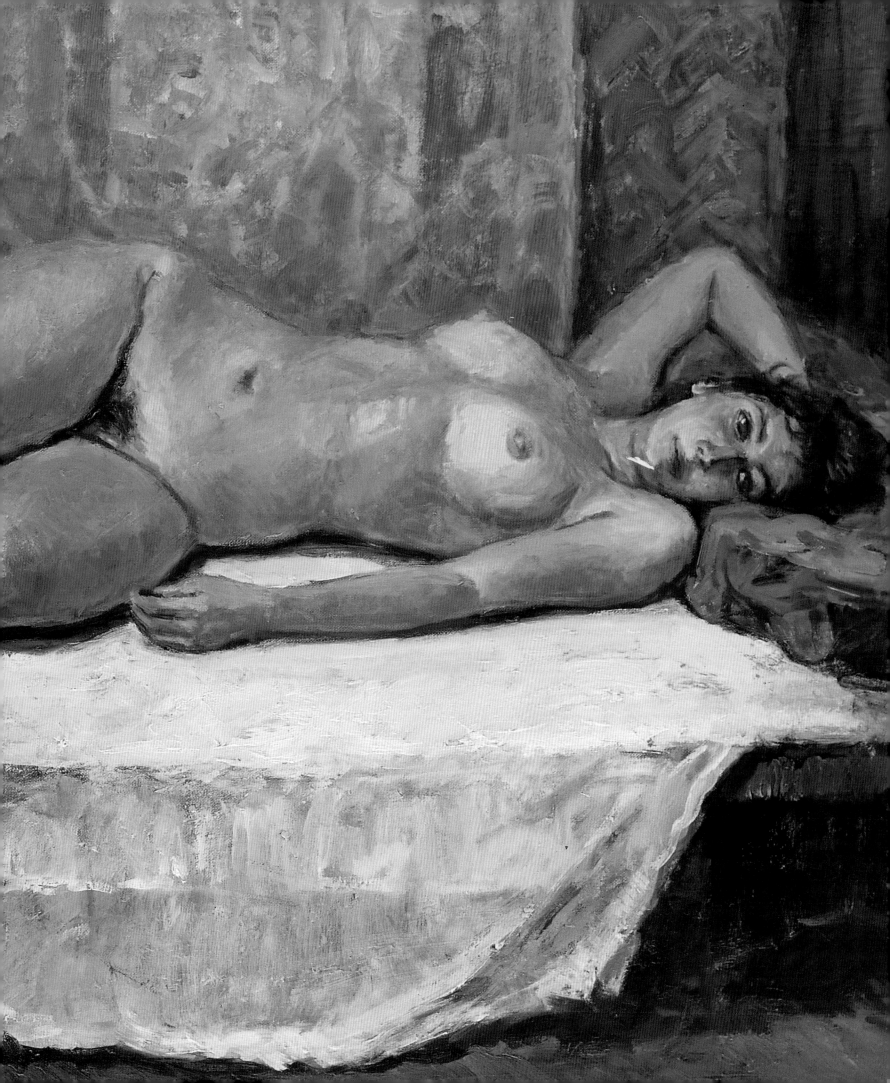

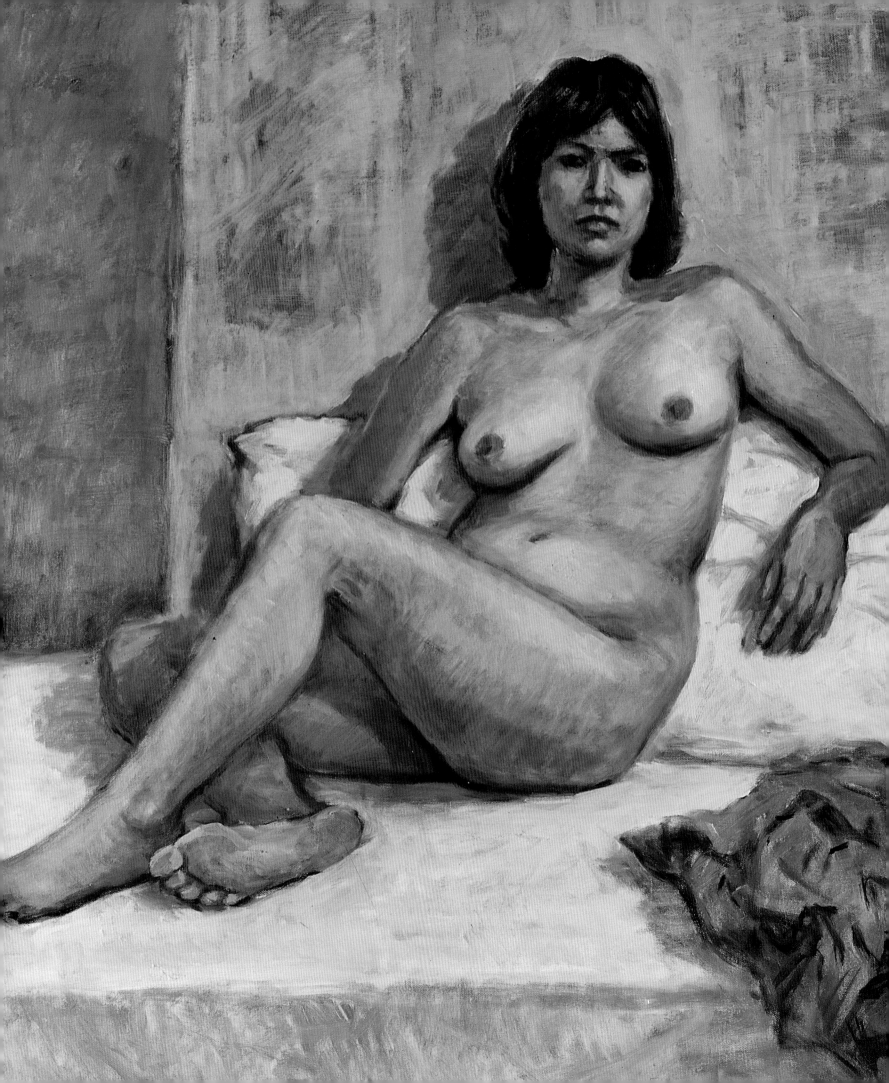

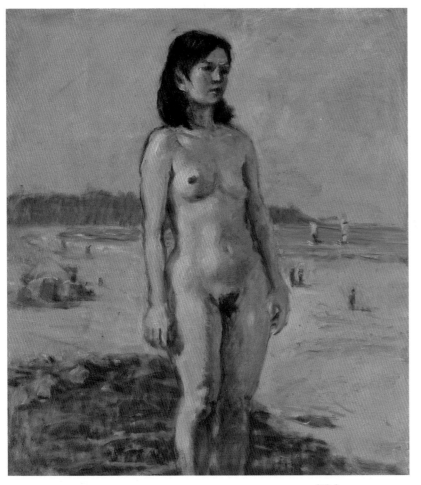

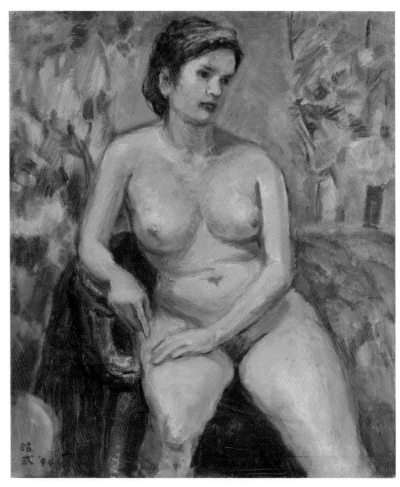

裸女 45.5x53cm

裸女 38x45.5cm

裸女
60.5x72.5cm

觀音山　33x24cm

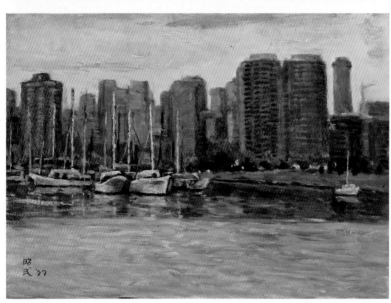

加拿大風景　33x24cm

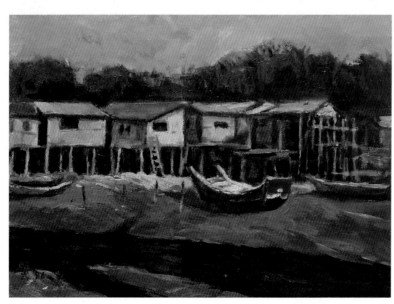

淡江　33x24cm

基隆山
45.5x53cm

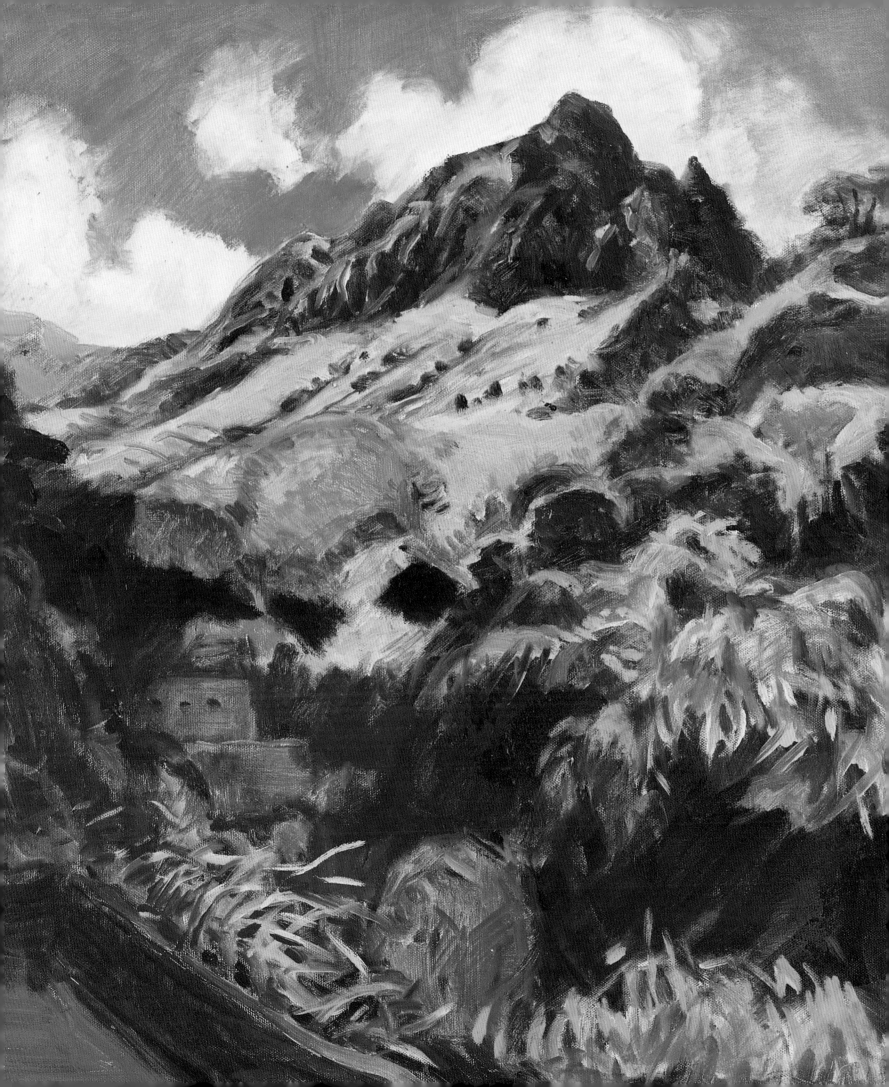

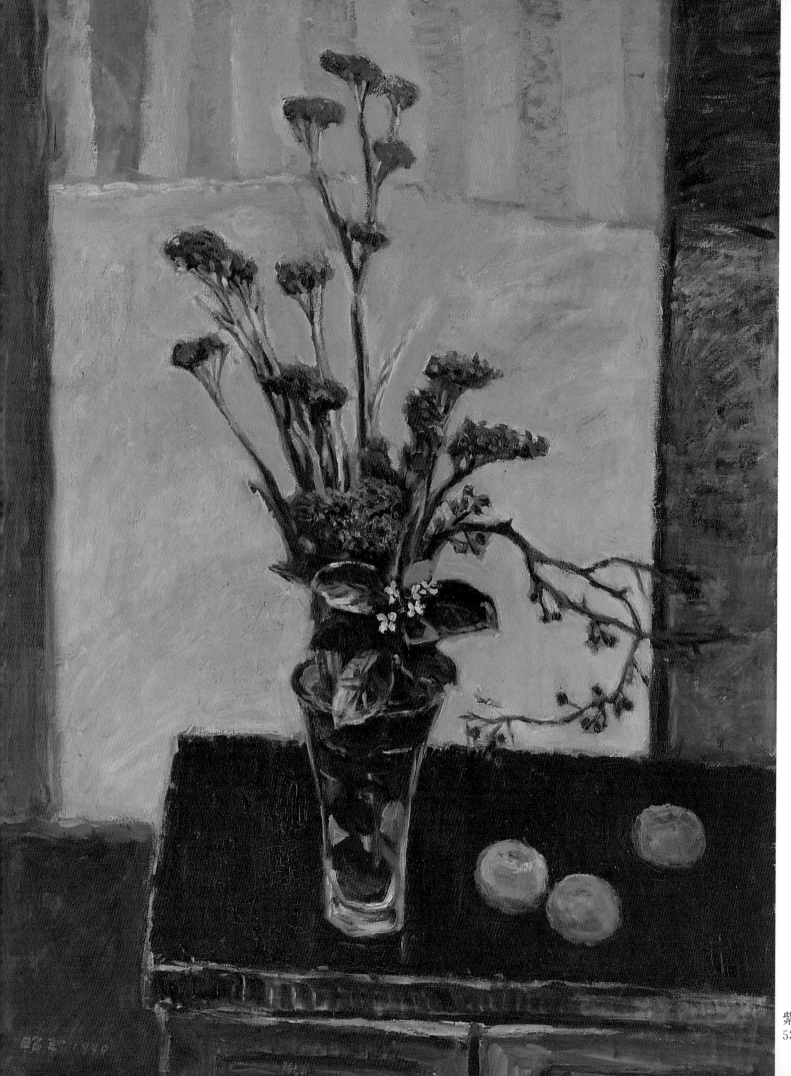

紫花黃橘
53x72.5cm

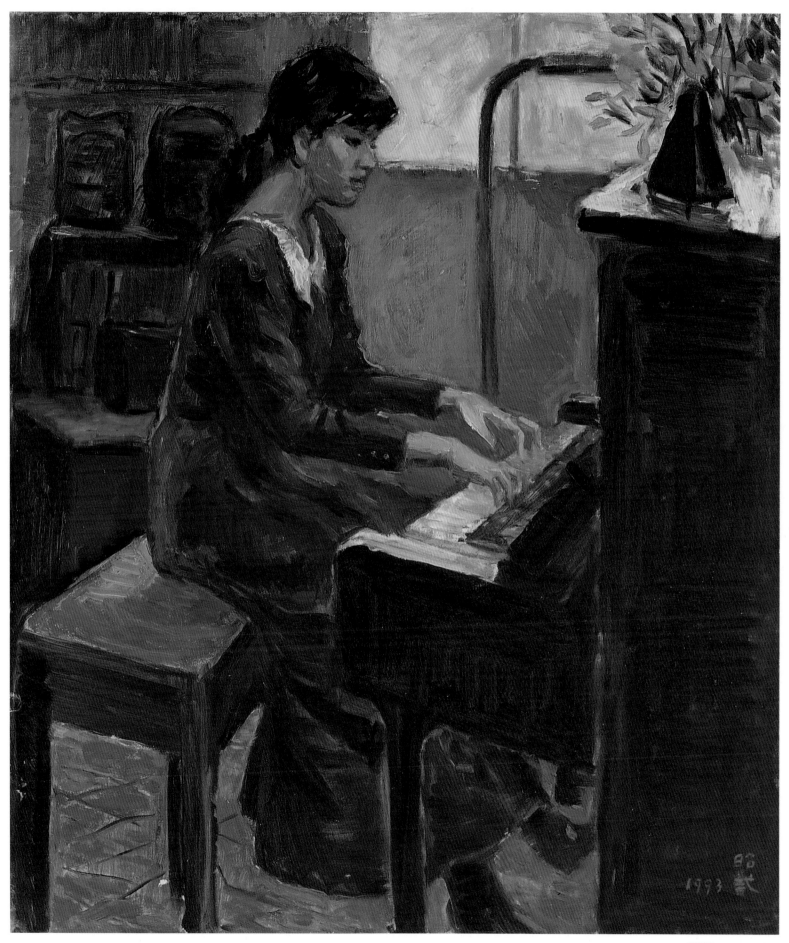

彈琴 45.5x53cm

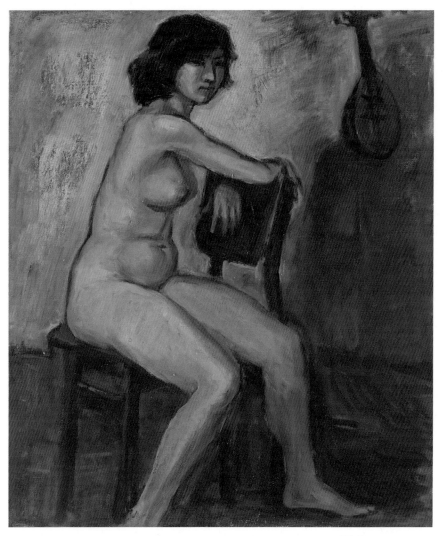

裸女 38x45.5cm

裸女 24x33cm

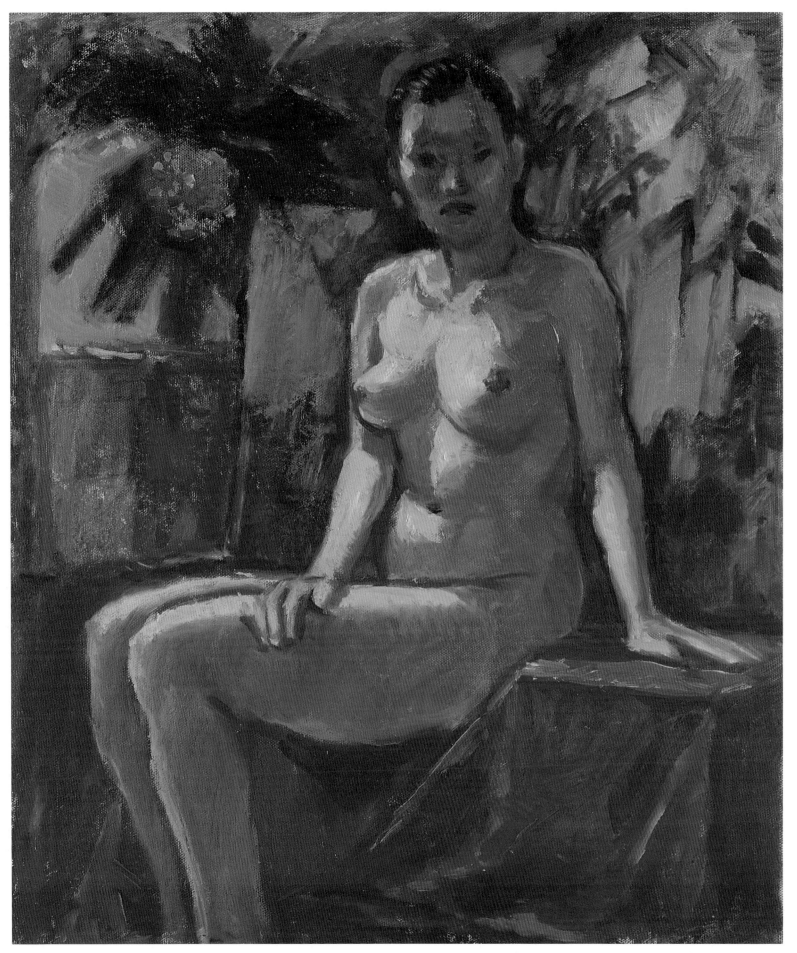

裸女 38x45.5cm

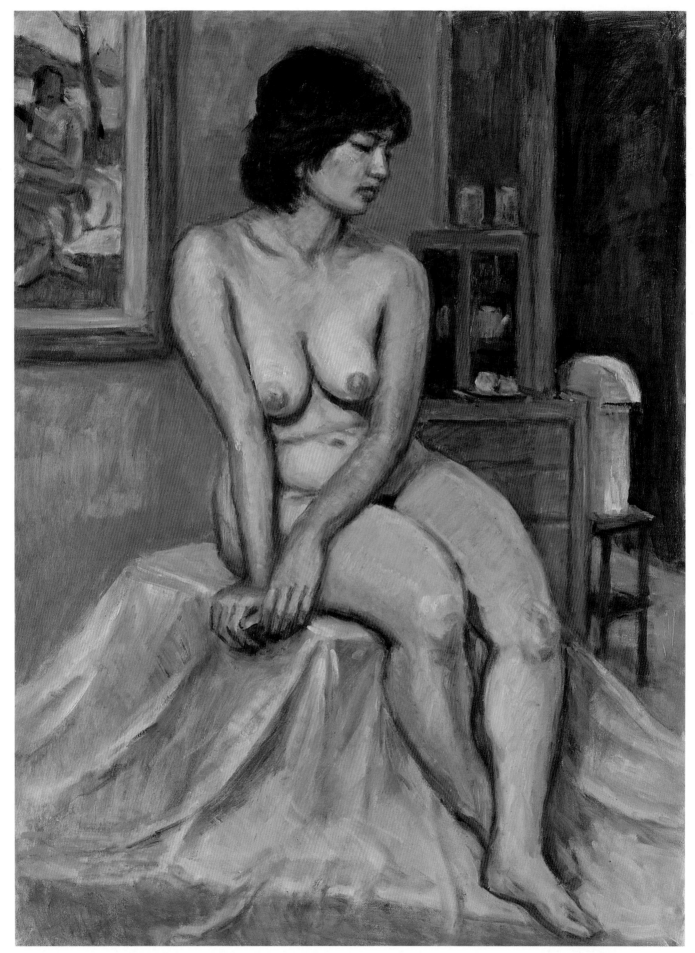

裸女 53x72.5cm

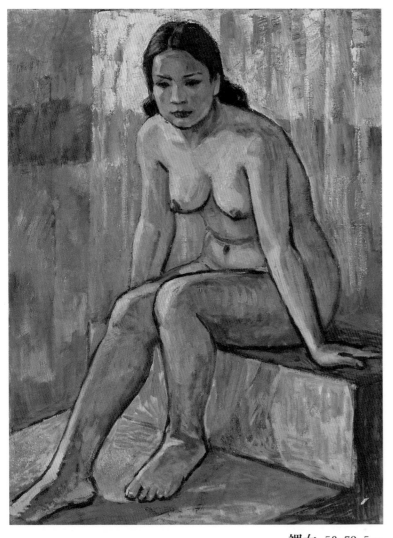

裸女 53x72.5cm

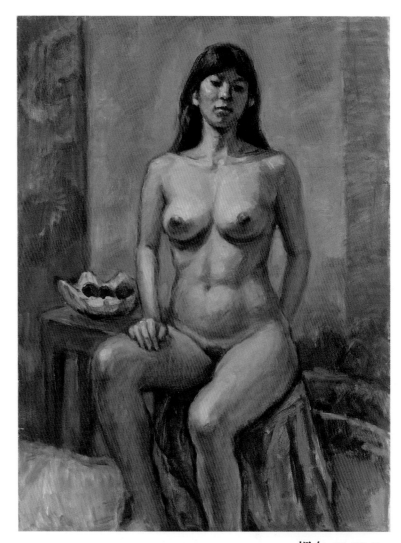

裸女 53x72.5cm

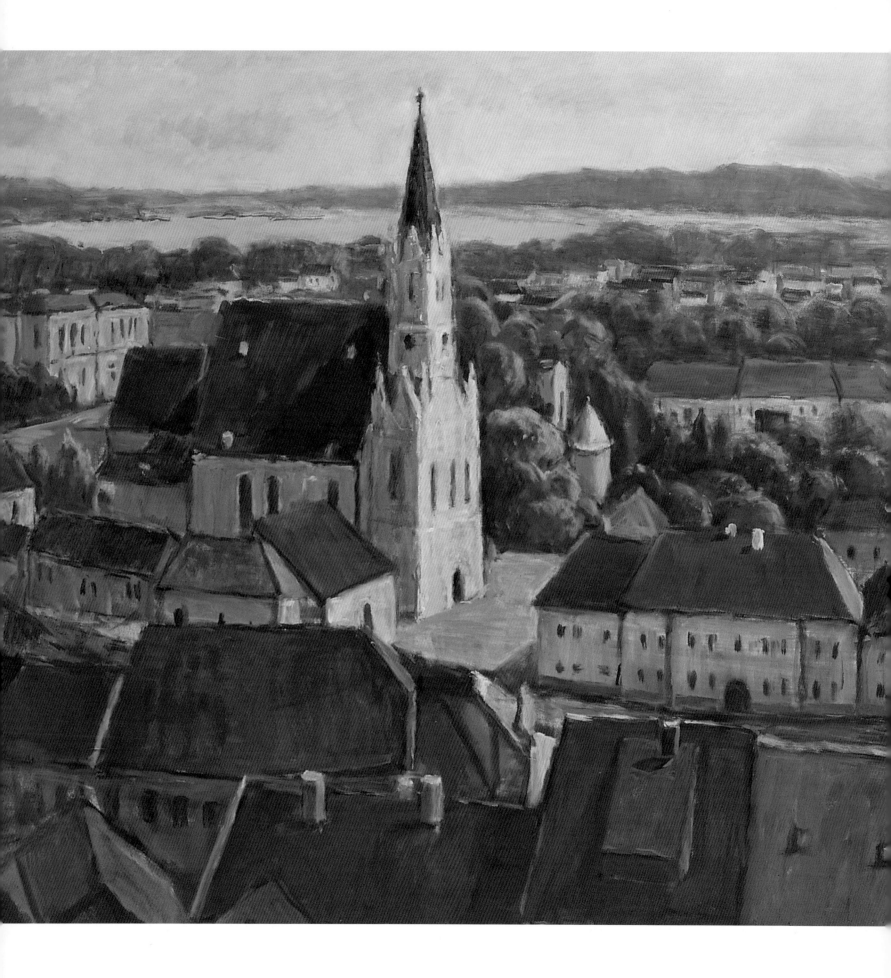

149

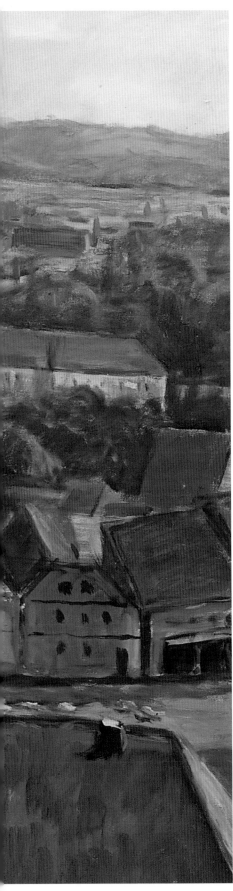

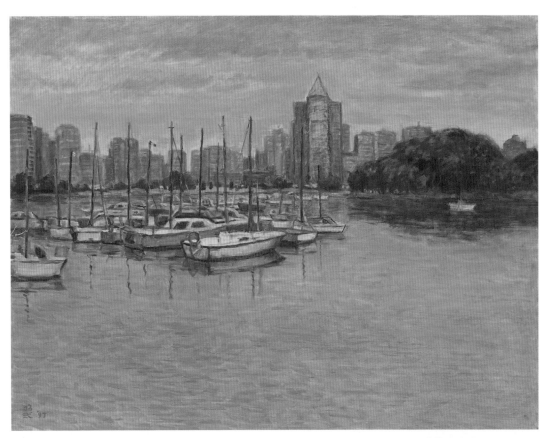

溫哥華公園　91x72.5cm

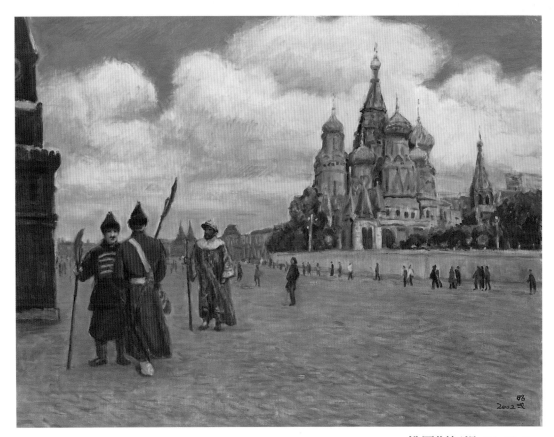

捷克白教堂　100x72.5cm

俄羅斯紅場　91x72.5cm

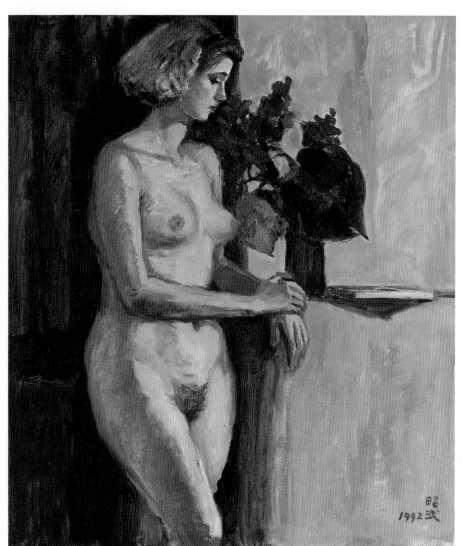

裸女 45.5x53cm

黒部立山
100x100cm

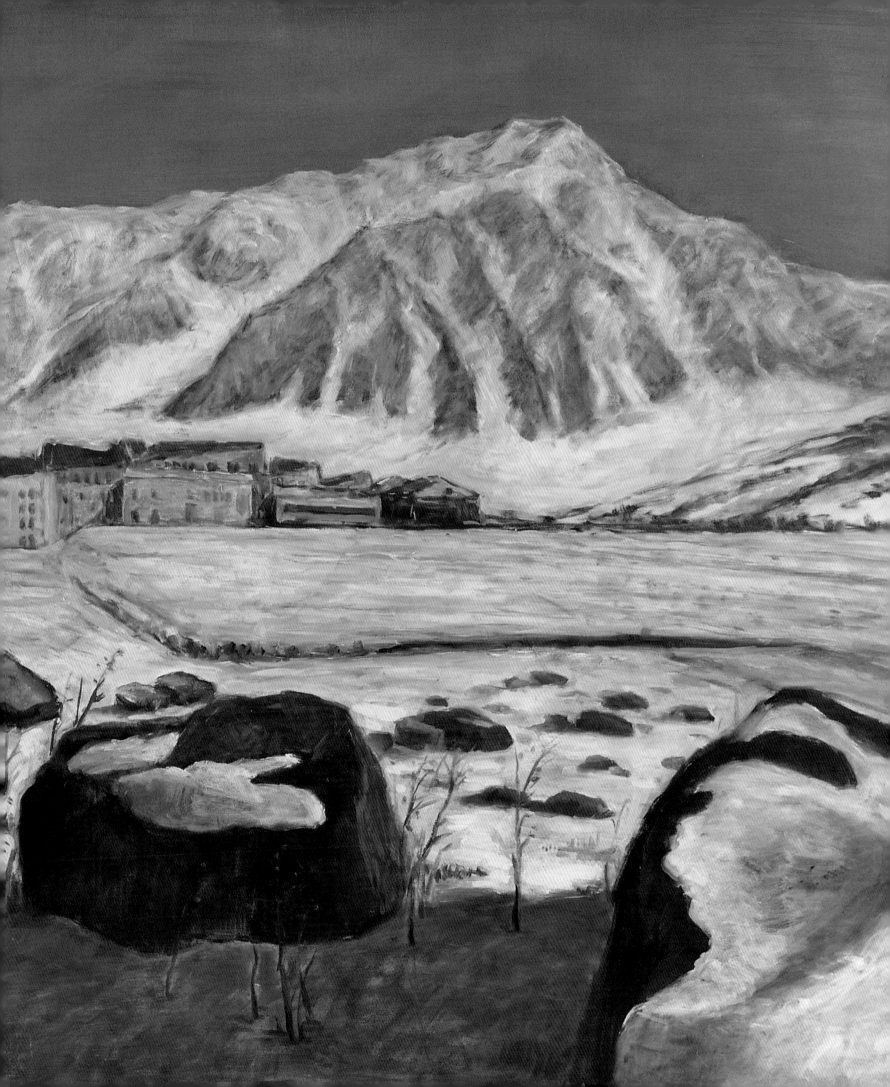

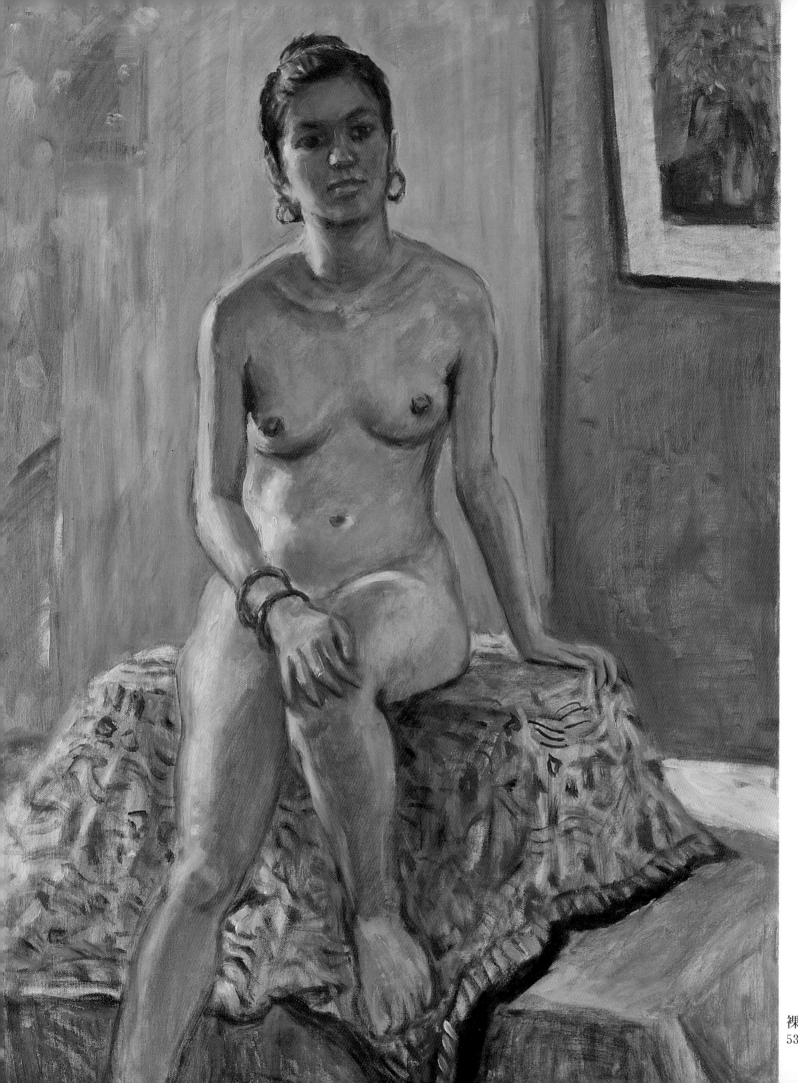

裸女
53x72.5cm

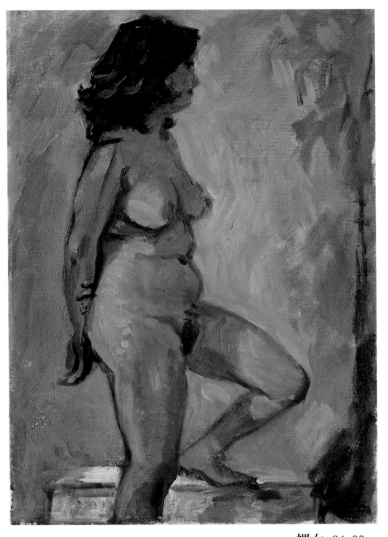

裸女 24x33cm

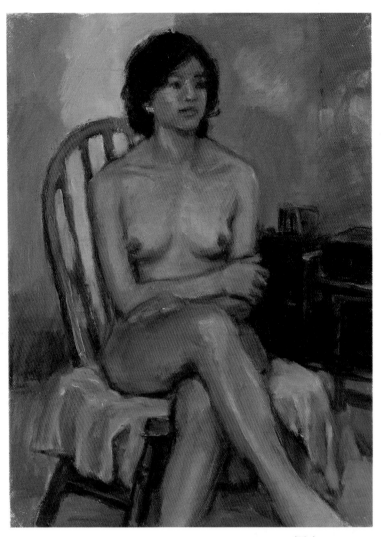

裸女 24x33cm

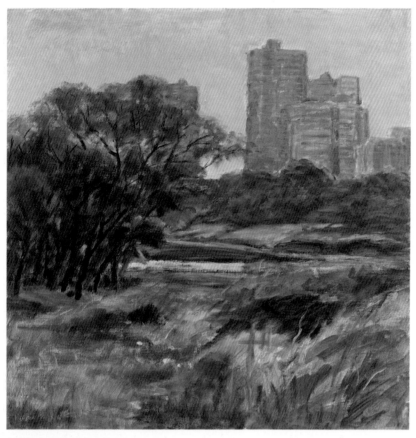

河邊公園　45.5x53cm

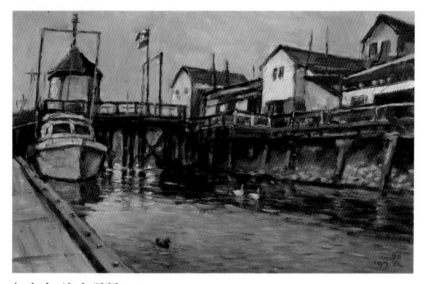

加拿大-漁人碼頭　33x24cm

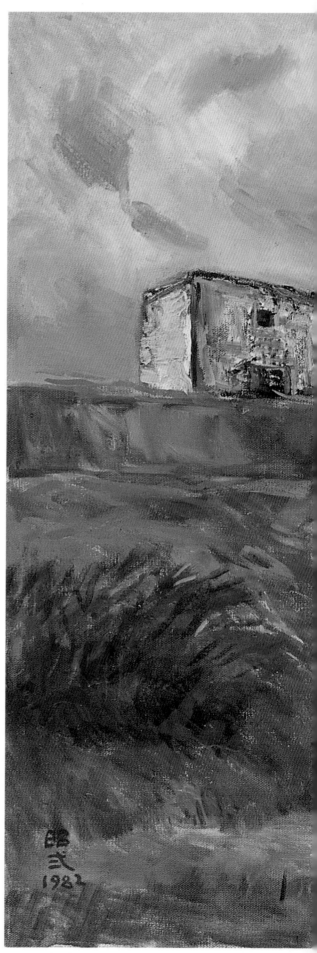

鵝鑾鼻燈塔
72.5x53cm

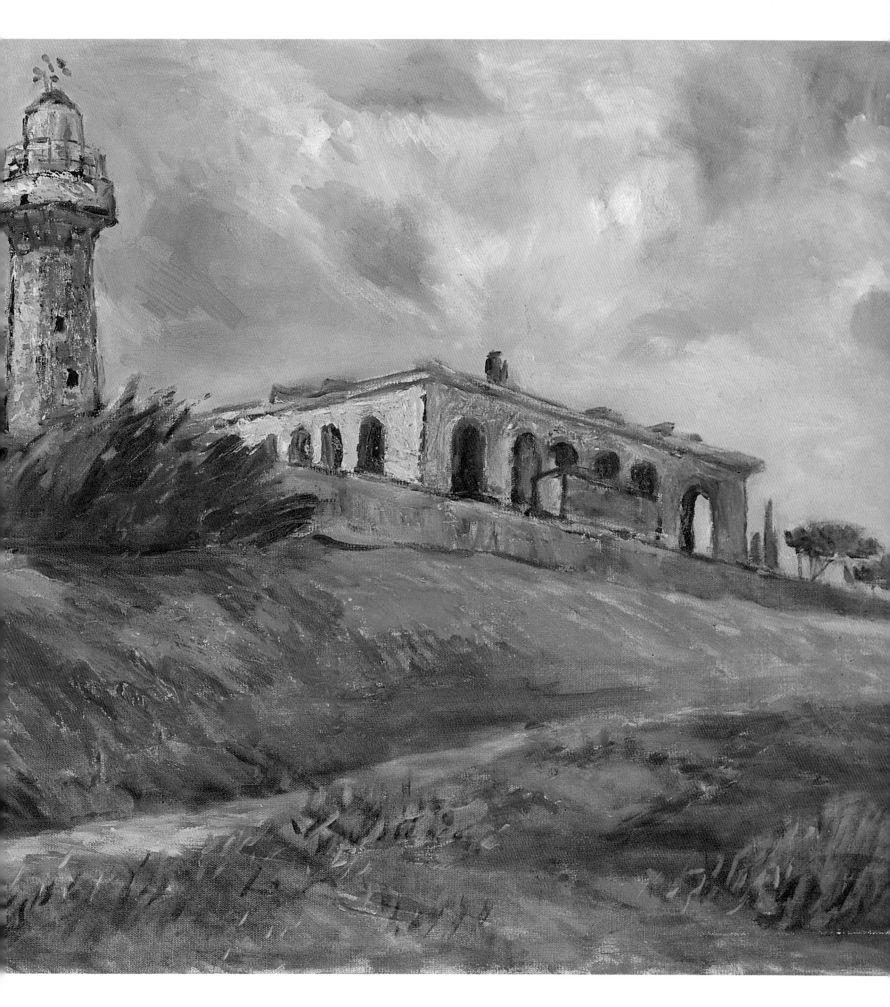

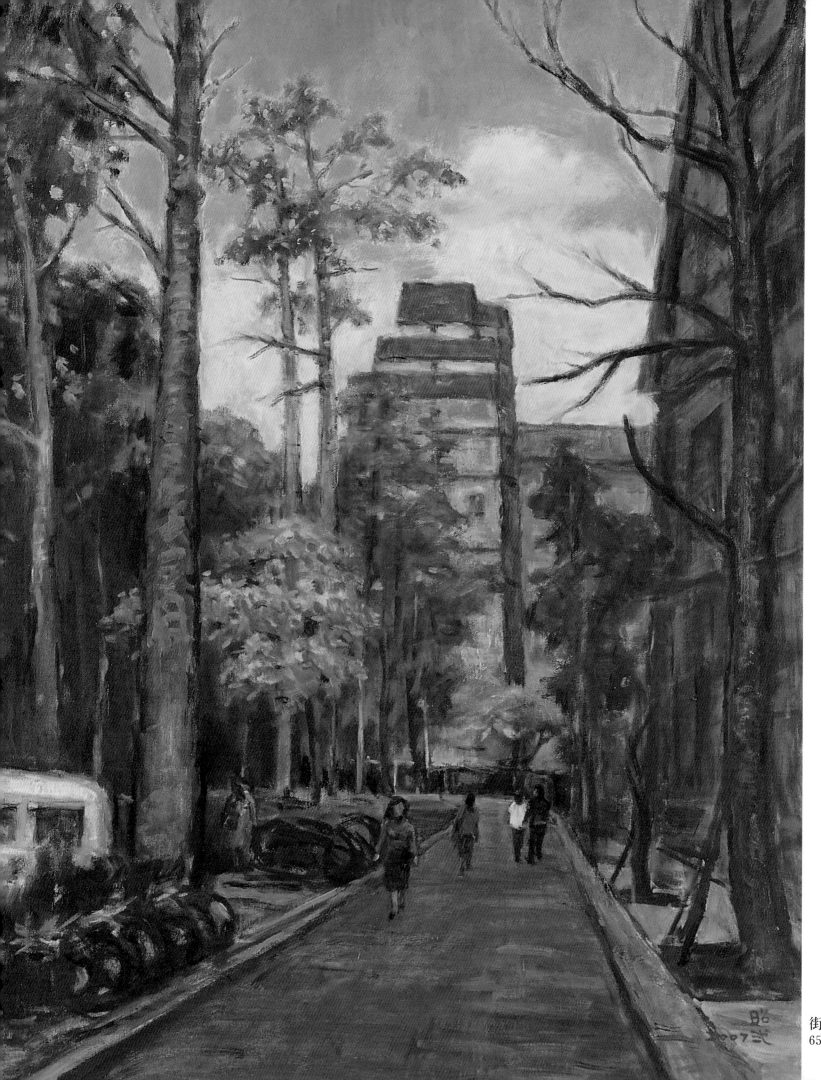

街景
65x80cm

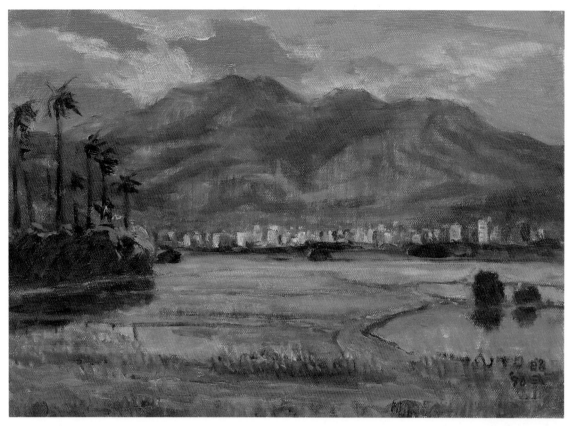

七星山 33x24cm

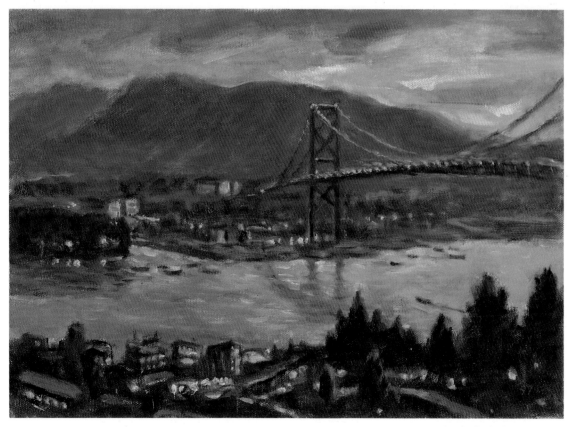

加拿大夜色 33x24cm

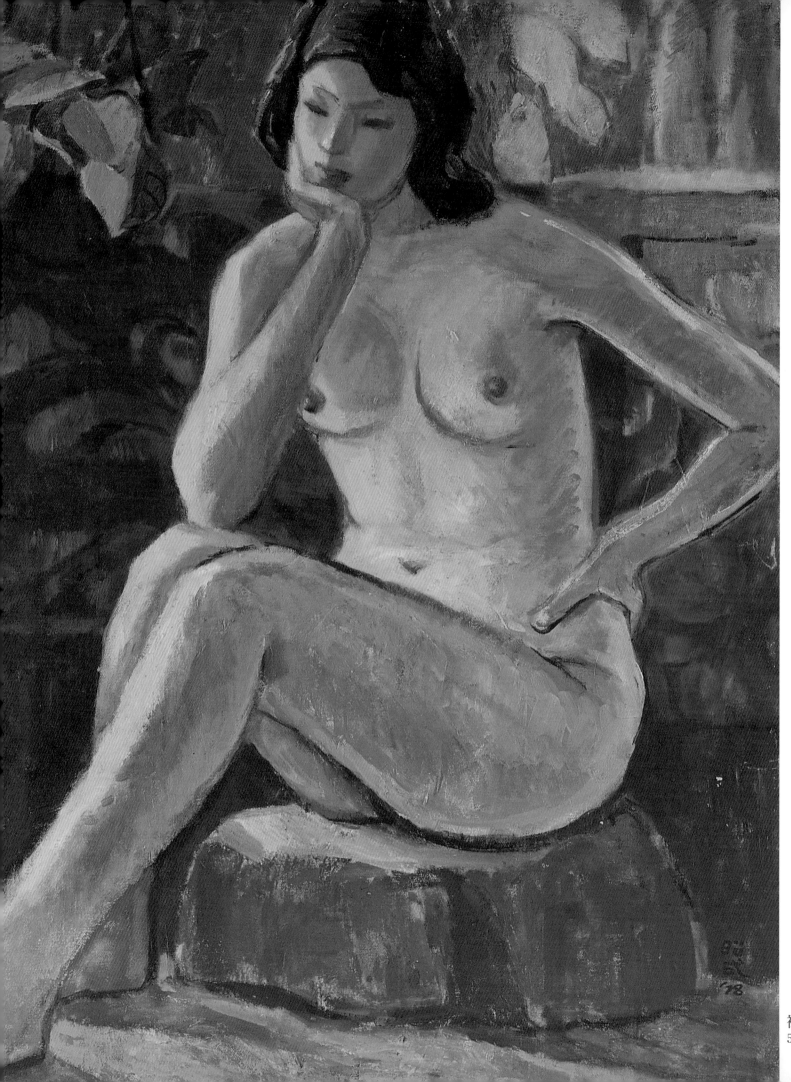

裸女
53x72.5cm

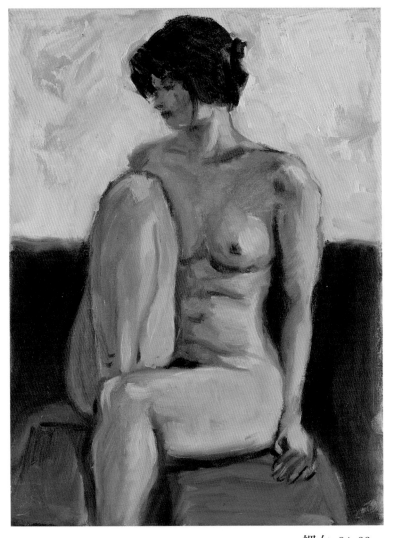

裸女　24x33cm

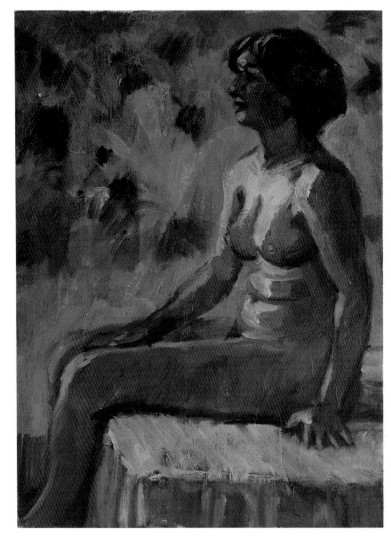

裸女　24x33cm

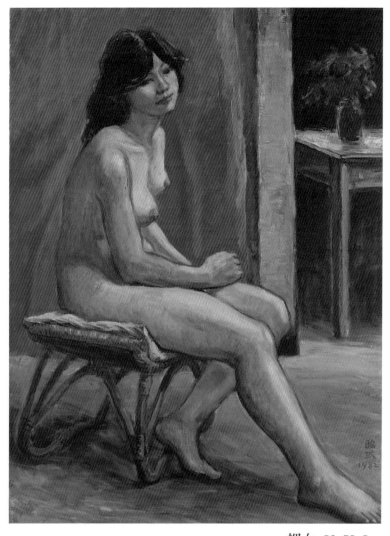

裸女　53x72.5cm

裸女　65x80cm

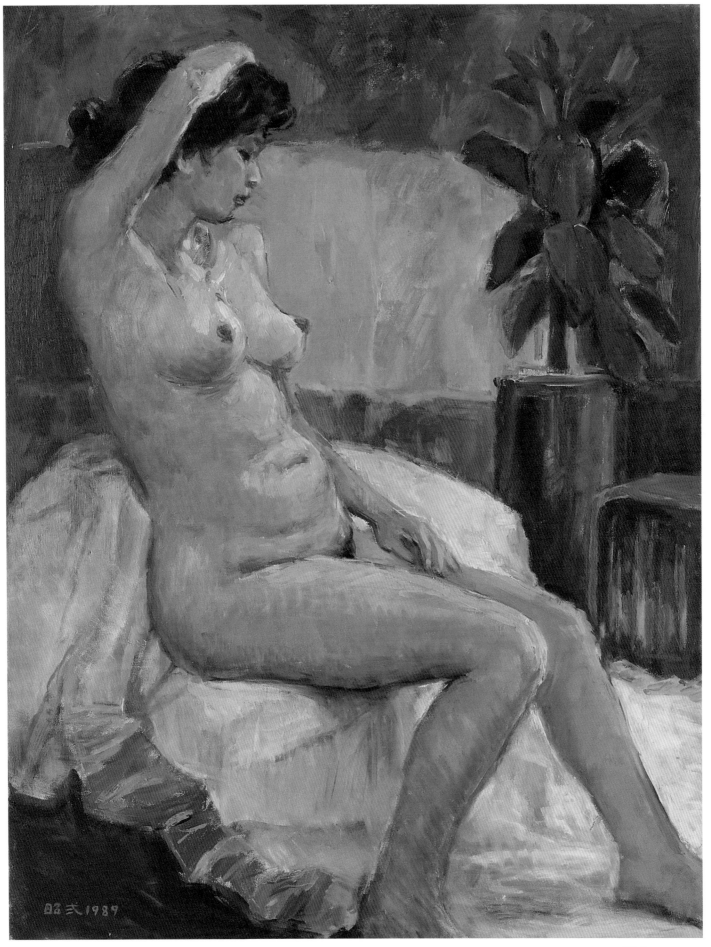

裸女　65x80cm

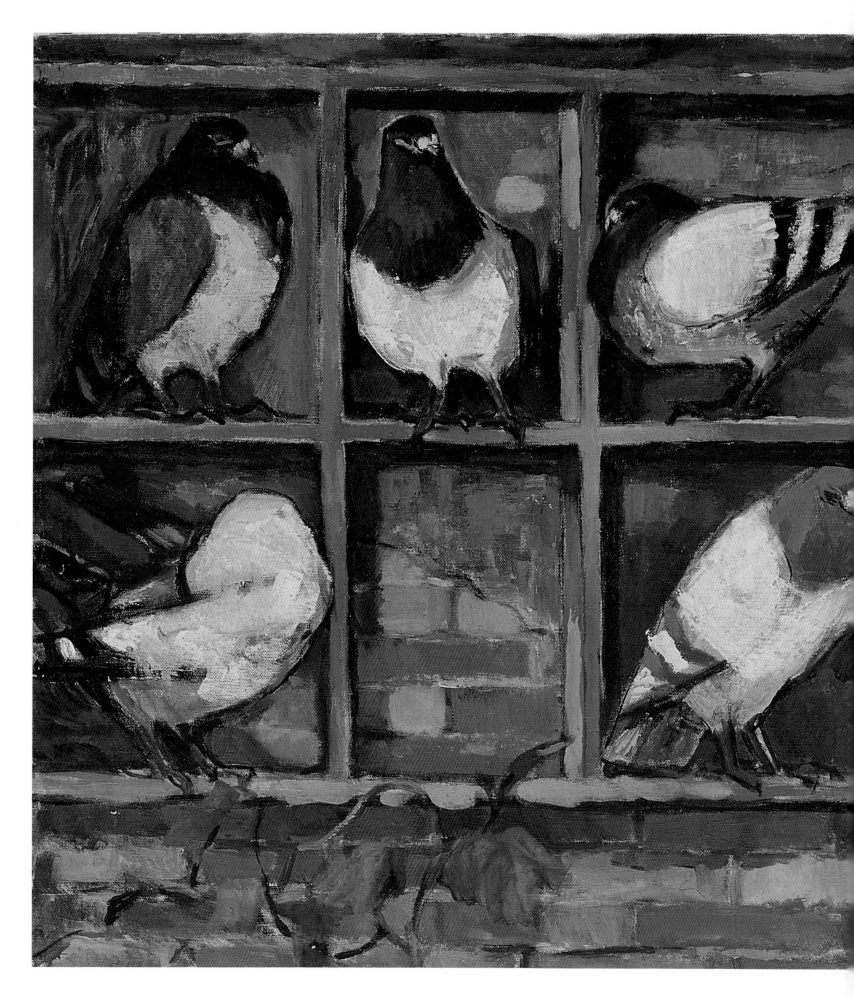

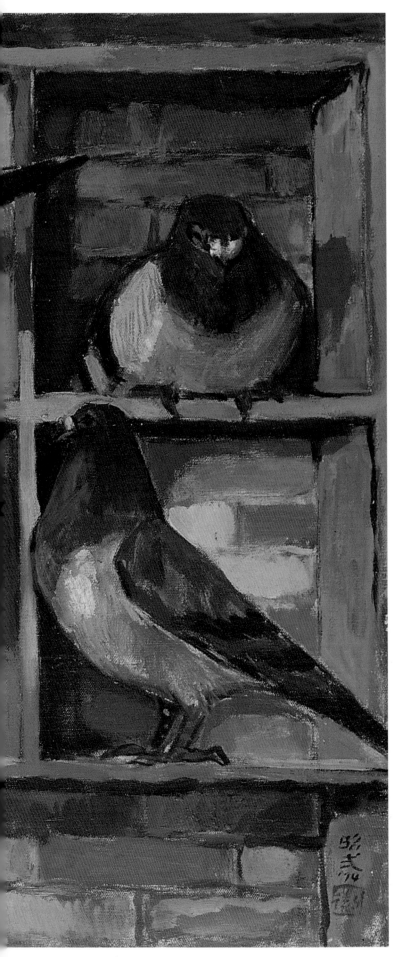

鴿子 72.5x53cm

油 畫

Oil Painting

篆刻 Seal

吾有正法眼藏涅槃妙心
實相無相微妙法門

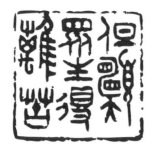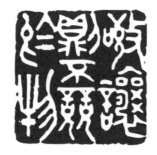

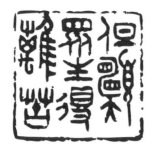

敬讓則不競於物

3.7x3.7 cm

但願眾生得離苦

3.6x3.6 cm

131

無言獨上西樓月如鉤寂寞
梧桐深院鎖清秋剪不斷理
還亂是離愁別是一般滋
味在心頭 李煜 相見歡
陳昭貳刻書

無言獨上西樓，月如鉤。
寂寞梧桐深院，鎖深秋。
剪不斷，理還亂，是離愁。
別是一般滋味，在心頭。

3.7x3.7 cm

己巳新春刻時下俗語
愛拼才會贏 拼古無
此字從俗 昭貳祥記

愛拼才會贏

3.7x3.7 cm

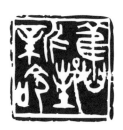
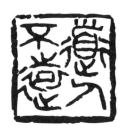

舊邦新命　3x3 cm

道不遠人　3x3 cm

福壽康寧

陳昭貳自署

千尺綸綸直下垂
一波才動萬波隨
夜靜水寒魚不食
滿船空載月明歸
船父德誠詩偈
昭貳

顏魯公書
悲悵起遐思
字裏刑音詩
策孰非凡
擒句別此
壬戌七月昭貳

威聲雄震雷
3x3.5 cm

滿船空載月明歸
3.5x3.5 cm

壽而康
3x3 cm

128

見博則不迷
聽聰則不惑　4.4x4.4 cm

知足感恩善解包容惜福　4.4x4.4 cm

孝子不匱 永錫爾類
廿年歲春月刊
詩經大雅句昭政

孝子不匱　永錫爾類　4.2x4.2 cm

林蒼蒼謝了春紅太匆
無奈朝來寒雨晚來
風胭脂自曼相留醉
時重自曼人生長
水長東恨嬃

李煜詞烏夜啼
陳昭貳刻書

林花謝了春紅，太匆匆，
無奈朝來寒雨晚來風。
胭脂淚，相留醉，幾時重。
自是人生長恨水長東。
3.7x3.7 cm

126

博之約之深之精之　2.7x2.7 cm

涅槃妙心　2.7x2.7 cm

七碗喫餘兩腋風生　2.7x2.7 cm

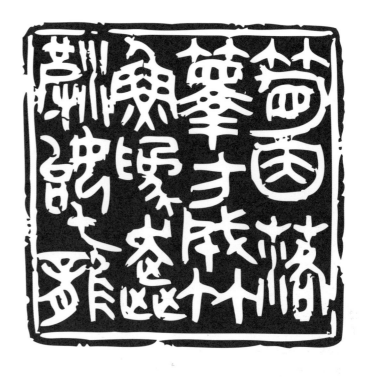

筍因落籜方成竹　魚為奔波始化龍　9x9 cm

吾有正法眼藏涅槃妙心
實相無相微妙法門

篆刻
Seal

欧陽詢

尺牘
Letter

辛卯薛玉音至秦之明
進蜀執事生不服作畫
以玉秦州署中天水為
而有藥先氣寫蘭為
維宗先生初渡一笑
用書畫筆書之筆
散漫難運腕也
孟津王鐸

市以謂修學者荊關董巨及李營丘
然此五家直尤少其跡南方宗畫不
堪貴鑑
先生有訪之作一銘以記後市畫尖合
為一卷即不能收袞聊以遣意而
未元章獨以畫史也
畐吉之兄

熱極了！
又沒有一點兒風、
那又輕又細的馬纓
花辮、
動也不動一動、

德剛嫂兄
　　胡適
一九六十、十、十三

嘉有道兄文席昨得一小研背有銘
款署嘉慶五年朱士彥銘語
永雅請代為一察薛源見示示後
皮亲天已命葉繕寫課詩呈
毅亲書王順籤
傲西
　　溥儒拜手

李鴻章　胡適　溥心畬　70x44cm

嘉有先生文席近數月
未作詩昨始有一首因畫
故山草堂之松感賦昨有人
送來小硯有銘署款誰錯
半松二字小師清為一捨薛源
為脈此行
　　肇祺　弟溥儒頓首

憶戒臺寺松
寺在馬鞍山
五年松諸手餘年物國慶陵
余奉毋讀書寺中
出塵臺我水石削清陰
終日霞復禪閣雲栖古院
偕皆青月循高林翁未還
浮翠連遠咽武榇
萬聲溫青連遠咽武榇
浮翠年歲窒山貞元朔士客
人在誰淨塵雲根何駐顏
陳跋庵太傅陳蒼虬待御
皆有戒臺松詩
嘉有先生吟教
　　溥儒呈稿

溥心畬　溥心畬　70x44cm

119

柏皋道兄孝承
護世味餞春歲遊杭
未晤衷勇来渡述茶多
王室已派人住津高季振
唐若氏代售出今逃可惜念
至孤空善為設法出售以
了振翁之氏々々交去为挌
難辭之小婿藩珠璣捫銀
出厚銀行為
必念振唐必南為之敢冒
当中一咨名了之熱
諸艶閌
道安
南海为 十月十一日

康有為　70x44cm

查訊詳確方可持平定案再商辦法
閣下與遠翁以為何如耑此布復益頌
台祺不莊
年愚弟李鴻章頓首

杏生宫保仁兄世大人左右伏廬里間
久疎笭牘側想
運籌之勞瘁極知鑄之艱難況
當馬齔初封
鶴飛不返睰 新祠而增慕值急景
而常情迴復
垂念故人憫其近況謂山中蕉萃
擬姬姜而天際孤雲絶無畤侶
遂荷
瑤章之曲藝復承
錦軸之輝煌 嘉贈逾恒
携謭過甚捧表增悚拊頌滋慚謹此
申謝即頌
近安惟
鑒不次 世愚弟翁同龢叩首

翁同龢　70x44cm

嘉有道兄父庫昨得一小研背有銘
欵署嘉慶五年朱士彦銘語
永雒清代為一豪辭源見示小傳
皮象天已侖其緖字課詩呈
敦肅上 眺雄
壽嘉評 書

王羲之頓首喪亂之極先墓再離荼毒追惟酷甚號慕摧絕痛貫心肝痛當奈何奈何雖即修復未獲奔馳哀毒益深奈何奈何臨紙感哽不知何言羲之頓首頓首

得示知足下猶未佳耿耿吾亦劣劣明日出乃行不欲觸霧故也遲散王羲之頓首

別後到家得彼慶情實慰悒悒尚未回未頂作急打點達之尋一便人從之以防意外內寫與唐寅良友多蒙等當當面說過也蓋彼與我有干涉耳尋中書恐不能用也諸不一　六月十七日唐寅再拜　子畏二兄鑒元

雕龍之技竊為老夫害生平之勝氣源

王羲之　王羲之　70x44cm

唐寅　傅山　70x44cm

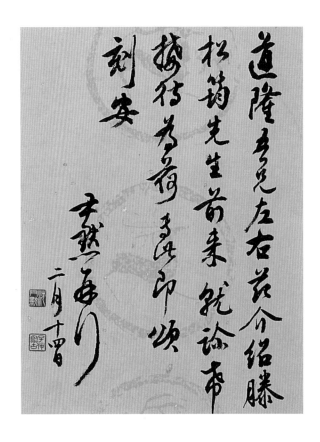

錫生先生左右昨報
尊書用筆往論字之精妙特
折閱聯珠密乃宜珍具聯橫
見揚之勢不踰扼矩之外益世
不多兄也姓葆書草草畫帖
未知兄許居朴堂詩冊未
敢即往
文祺大希拜 應十月十日

道隆尋罷左右若令介紹滕
松筠先生前來統論希
撥冗為荷耑此即頌
刻安
襄頓首 二月十曰

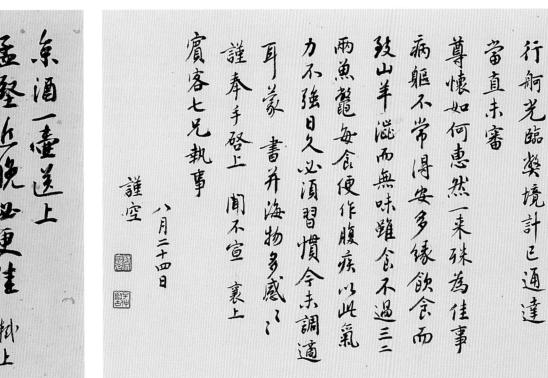

桼酒一壺送上
孟堅近晚必更佳 枓上
芘源兄 軾

襄啟數日前遣使持書
蔡戰之下輒邀
行俟光臨獎境計已通達
當直未審
尊懷如何惠然一來殊為佳事
病軀不常得安多緣飲食而
致山羊澀而無味食不過三二
兩魚龍每食便作腹疾以此氣
力不強日久必須習慣今未調適
耳蒙 書并海物多感々
謹奉手啟上 聞不宣 襄上
賓客七兄執事
謹空 八月二十四日

孟頫叩事頓首再拜

庭討監司相公兄閤下孟頫叩拜

辱後便仦想日来

體候膡常孟頫託教

釣愛僣越有稟鄉人草昇昨

因事華聞令脩援再敘例告

快性

吾兄以孟頫之故特興

主瑝改正如小弟愛

阽也此由

會晤

善保

尊重不宣

九月十五日孟頫郊孛彭弄叔

庭訪監司相公兄閤下

趙孟頫　70x44cm

彥博啟先比鄰中洶報

內頻危弃盛年久

辱古契閑诉摧咽

況乎

天性何可緣变切須

自勉老年如何當

此生報為年罷民廣

粗頻寿當面之

於営生法故粗䭾自

造幸稜　思彥之言

文彥博　70x44cm

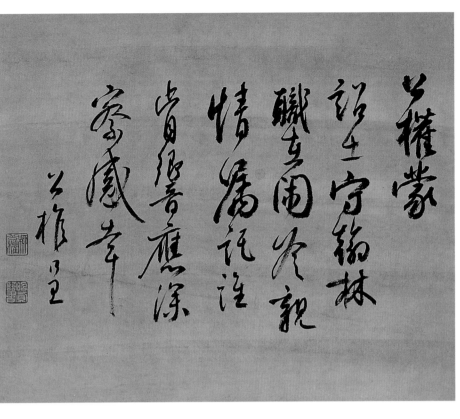

奉榮示承已上記惟增慶悦
下情但多欣懌垂情问以所要
慄荷難任儻有未葡時寄
及三五兩以救衰病俾多厚
惠不具　公權状白

柳公權　柳公權　70x44cm

閤下興蓮舫合畫二十圖墨畔興琴匳合
畫二十圖約以二月竣事似当不難刻楗之㭊本著
彩擬定潤筆每圖六兩已函催蓮舫即惠来城
閤下如須囬蘇一晤坐于速歸手助即頌
廉夫仁兄大人　弟朔 大澂頓首

足丁令間廣譽雅昕灌墨復見趙先
閟櫊薜瀏漓晚歝业戰譽得上金蕚
而皸卆脼辟舎不星冞岁朼
屋丁釜方步趾趙不陌雪斗同社㝢
奉韜雦戰諮朢正业孝斺朿援即頌
徽貓　社小弟昌碩頓首
再量皷兄夲未半韼白異時卧病
戯米皫夏襳 二戊夲五刋滁室

羅孝社兄求逳苹見石懺輔业輣
酬马
趾厔㔾帕㟼峴止展
金石吉翔薆頌斗鼾甬皶㠭㠭澨
乁末朼耕七十甬翁尚龍金㝭己
慾舫业充莧惮甬洒业岲趣齾
大雖間业甬豕塊牠

吳昌碩　吳大澂　70x44cm

114

蔵鑀見貸已領甚愧瑣屑奉煩
許同
東玉見過甚惠寶藏論一冊送去試
讀一遍如有因為黏破一兩青風莊都
文章甚
郎郴同呈
　　庭堅頓首

庭堅啟蒙音辱
教審
侍奉萬福為慰承
讀書保嗇衛仍閑樂甚善
觀示兒錄數十篇妙曲作樂
尚未就爾所送布木高但乞書夫
字欲小行書須仍樓希乃佳
這豈寶安奉　　　庭堅頓首
立之承奉　　　　　足下

黃庭堅　黃庭堅　70x44cm

本紀第四五定本淨本並分付第六
已下如未取得速取之碧妙點對來日
局中相見也
　　脩拜白

世南後去月廿七八辱一兩日行左
脚更痛遂不朝會至今未好心
游時向本省猶不入真少日
望可自力脫降訪回往為事答
虞世南諮

靜而思之勝事莫復過此氣力
弱猶未愈為君何當至速附書
必向饒完沈寄信音欲至歐陽詢呈

歐陽脩　虞世南　歐陽詢　70x44cm

113

十月廿日襄頓首別已
經李安涑沈尚但抱惨
悵之懷人書彩書窺攬
麾意望像盛著友闈
郡更清承挺高道神情
自古高起仰慕之
郡煒甫逆為�35變
享唯眠食宴援別
徒遠託之月
　　　　襄再拜
各郡司門足下

世南從吉月廿七八至一兩日行
左肺更庸遂不朝會至今
未好之待時向本省猶不入
內莫少日望可自力脫降
訪回此兩事奉荅
　　虞世南謬

四字寫上祈
鑒入潤例十紙气在有都為南招徠生意此
間異常蕭索全賴友人於他處經營
老同年友游散療在散以瑣屑牽頃也修上
仲雲我兄同年春席
　　以弟伯英再拜
　　　　十月朔

仲和先生大人閣下敬肅者蘭芳猥以薄藝久荷
榮褒海壖之游於今七度迎蒙
賁飾殷歉有加感篆之私非言可喻人事悾促未
得詣辭北轅以來忽復自日上頼
清福得寧家居追維兼月之間
簪盍酒醴冠絕平生懷企
德音不能自已新春或契同輩協律登場以後
則擬應歐美人士之約游踪未定賤體掬安
知承
注存敢以瀆告專肅敬謝
盛惠不備
　　春禧
　　　梅蘭芳謹上

芾頓首再拜長至伏願
制置發運左司學士主
公議柁
清朝振
斯文於來世
孫緝
大業繼古名臣芾頓首不勝屈
頌之至芾頓首再拜

一夜尋黃居寀龍不獲方悟半
月前是曹光州借去摹搨更須
一兩月方取得恐王君疑是翻悔
且告子細説与縱取得印納一本
卻寄團茶一餅与之䂓其好事
也
李常
廿三日
軾白

米芾 蘇軾 70x44cm

杜陵勉就當塗士之民以日出了
生絹纔閱已後在出師表老山堂
兒不及搆蒐又徒弟諸君將百蔡
晉卿五千石晚當都稽至小
居時有別作竹時主客而未張茲
發如伯惜臨新詩
寂寞耶指筆墨彰飯凝悵
庭高李兄大人先生教之
允明再獲 李友

筠盦三市冬惠今日因事未
酬耳特此奉告
恐宗之徒夢徒追追也酬不盡道
雨間即問
闔宅安吉 清道人頓首

李瑞清 祝允明 70x44cm

謝安 曾國藩 王羲之　70x44cm

虞世南 張芝　70x44cm

于右任　沈尹默　70x44cm

吳昌碩　吳大澂　70x44cm

古今書家尺牘雜臨　70x44cm

古今書家尺牘雜臨

陳昭貳自署

書家印譜　70x44cm

書家印譜　陳昭貳篆刻

尺牘
Letter

沁白館定法寄信音敬陽詢告

書 法
Calligraphy

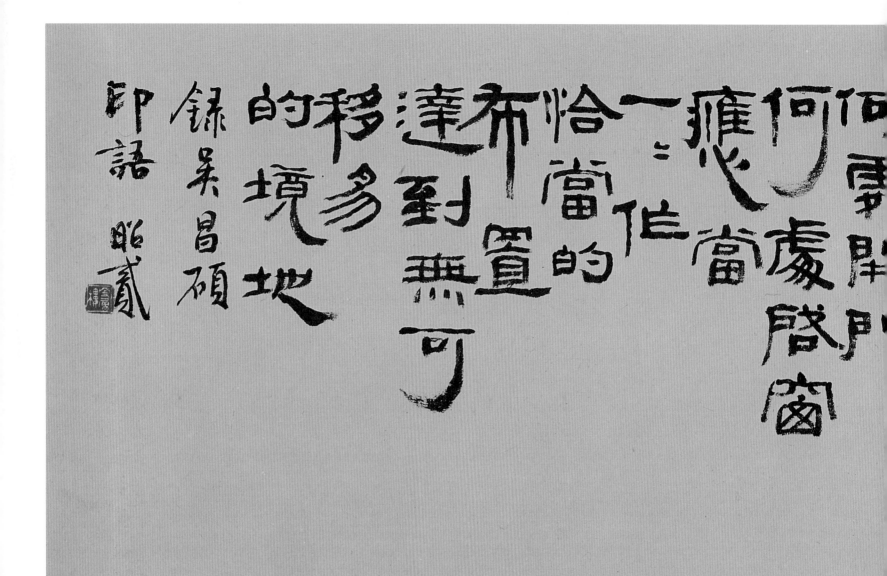

何處當門
何處啟窗
一作
恰當的
布置
達到無可
移易
的境地
錄吳昌碩
印語 昭貳

Running script 72x24cm

105

造屋在奏刀之前做到全屋在胸預先打好完整的圖樣何處為廳堂何處

托背書
吳昌碩印語

刻印猶如造屋，在奏刀之前，
做到全屋在胸。
預先打好完整的圖樣，
何處為廳堂、何處為側屋、
何處開門、何處啟窗、
應當一一作恰當的布置，
達到無可移易的境地。

Running script 59x196cmx6

六條屏
顏魯公裴將軍詩　唐朝　顏真卿

裴將軍
大君制六合，猛將清九垓。
戰馬若龍虎，騰陵何壯哉。
將軍臨北荒，恒赫耀英材。
劍舞躍遊電，隨風縈且回。
登高望天山，白雲正崔嵬。
入陣破驕虜，威聲雄震雷。
一射百馬倒，再射萬夫開。
匈奴不敢敵，相呼歸去來。
功成報天子，可以畫麟臺。

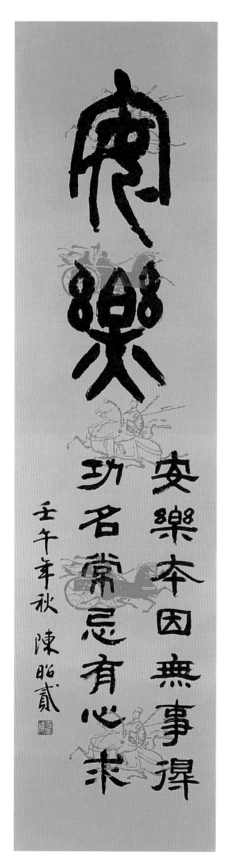

篆書條幅
安樂

安樂本因無事得 功名常忌有心求

Seal script 34x135cm

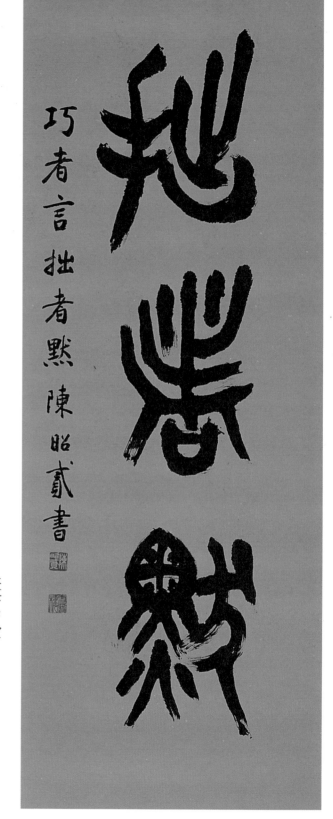

篆書中堂
拙者默

巧者言，拙者默。

Seal script 50x135cm

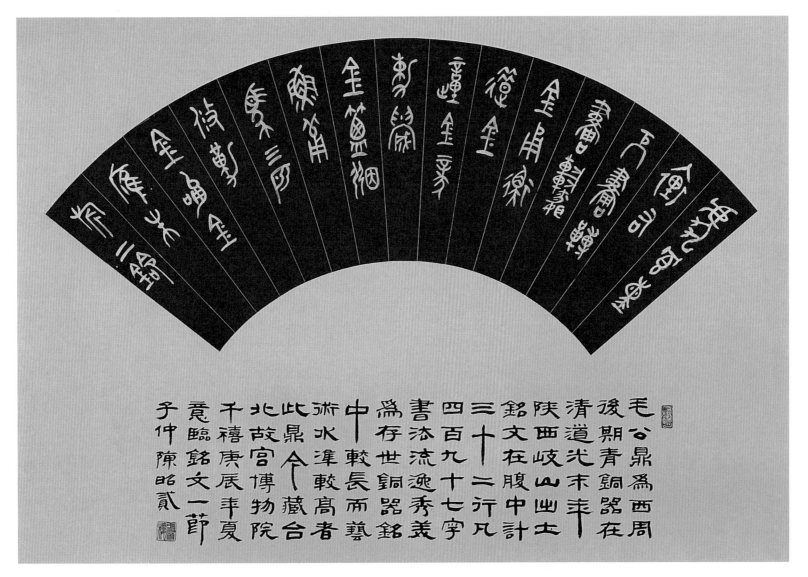

金文中堂

毛公鼎銘（扇面）

毛公鼎為西周後期青銅器在陜西岐山出土清道光末年金文在腹中計三十一行凡四百九十七字銘文存世銅器銘書法流逸秀美為存世較長而藝術水準較高者中此鼎今藏台北故宮博物院千禧庚辰夏覓臨銘文一節子仲陳昭貳

Inscriptions on ancient bronze objects 100x70cm

虎帳熏裡右輗畫轉畫轙金甬錯衡金踵金象軑金簞第魚服馬四匹鋚勒金撮金膺朱旂二鈴。

篆書中堂
台灣歌詞

台灣是咱的所在，感念感恩在阮心內，付出情意付出愛，代代花蕊代代栽。
台灣的四邊瓏是海，青山綠水隨阮來，美麗山河咱所愛，毋通乎人來破壞。
台灣突出中央山脈，峰峰相連插入雲內，玉山阿里到奇萊，這是命根的所在。
台灣是生咱的所在，感念感恩在阮心內，付出情意付出愛，代代花蕊代代栽。

王明哲作詞曲 台灣 丁亥之秋 陳昭貳篆書

青山綠水

白雲

人雪之內

徒破地

灣是生峭

情得

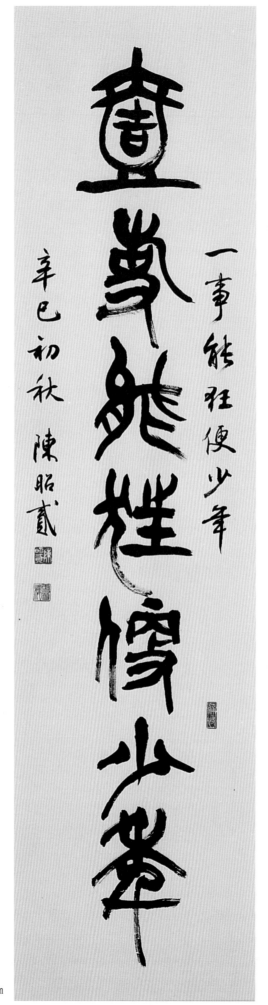

一事能狂便少年

辛巳初秋 陳昭貳

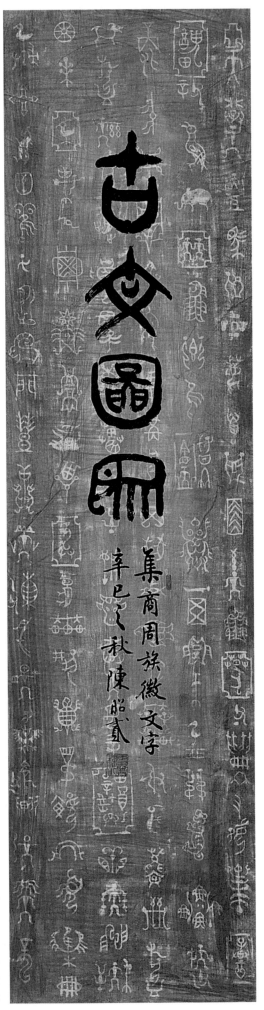

古文圖册

集商周族徽文字
辛巳之秋陳昭貳

金文條幅
古文圖象

篆書條幅
望春風

獨夜無伴守燈下　清風對面吹　十七八歲未出嫁　當著少年家。
果然標緻面肉白　誰家人子弟　想要問伊驚歹勢　心內彈琵琶。
想要郎君作尪婿　意愛在心裡　等待何時君來採　青春花當開。
聽見外面有人來　開門該看覓　月娘笑阮戇大獃　被風騙不知。

Seal script 52x136cm

金文中堂
節臨逨盤銘文

逨曰：不顯朕皇高祖單公，桓桓克明慎厥德，夾召文王武王達殷，膺受
天魯命，匍有四方，並宅厥堇疆土，用配上帝。雩朕皇高祖公叔，克逨
匹成王，成受大命，方狄不享，用奠四國萬邦。雩朕皇高祖新室中，克幽
明厥心，柔遠能邇，會召康王，方懷不廷。

Inscriptions on ancient
bronze objects
49x136cm

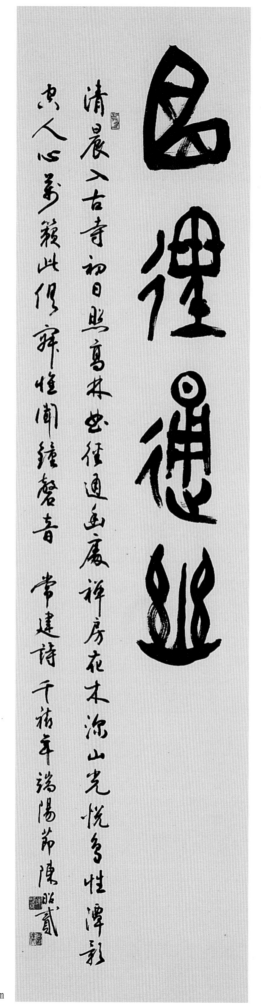

篆書條幅
常建詩 題破山寺後禪院—曲徑通幽

清晨入古寺，初日照高林。曲徑通幽處，禪房花木深。
山光悅鳥性，潭影空人心。萬籟此俱寂，惟聞鐘磬音。

Seal script 31x127cm

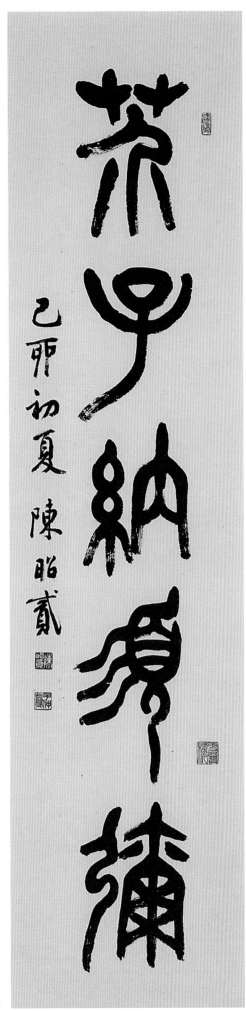

芥子納須彌

己卯初夏 陳昭貳

篆書條幅
芥子納須彌

篆書條幅
寵辱不驚，看庭前花開花落。
去留無意，望天上雲卷雲舒。

辛巳年
初秋

陳昭貳
篆

Seal script 29x139cmx2

篆書對聯
鄧石如長聯

滄海日　赤城霞　峨眉雪　巫峽雲　洞庭月
彭蠡煙　瀟湘雨　武夷峰　匡廬瀑布　合宇宙奇觀　續吾齊壁
少陵詩　摩詰畫　左傳文　馬遷史　薛濤箋
右軍帖　南華經　相如賦　屈子離騷　收古今絕藝　置我山窗

王禔福厂壇書法精篆刻爲浙派治印第一人書法遒勁秀逸西泠印社創辦人之一

滄溟日赤城霞峨眉雪巫峽雲洞庭月彭蠡煙瀟湘雨武夷峰匡廬瀑布合宇宙奇觀續吾齊壁

少陵詩摩詰畫左傳文馬遷史薛濤箋右軍帖南華經相如賦屈子離騷收古今絕藝置我山窗

東寧甲戌年會展各自臨前人書法中堂楹聯各一余擇此長聯臨之陳昭貳并識

Seal script 17x150cmx2

90

師瘨簋蓋銘 辛未初夏 陳昭貳□

金文中堂
師瘨簋蓋銘

唯二月。初吉戊寅。王在周師嗣馬宮。各大室即位。嗣馬井白親右
師瘨入門。立中廷。王乎內史吳冊令師瘨曰先王既令。汝今余唯
顥先王。令女官嗣邑人。師氏。易女金勒瘨拜稽首。敢對揚天子
丕顯休。用作朕文考外季尊簋。其萬年。孫孫子子其永寶。用享
于宗室。

Inscriptions on ancient
bronze objects
61x126cm

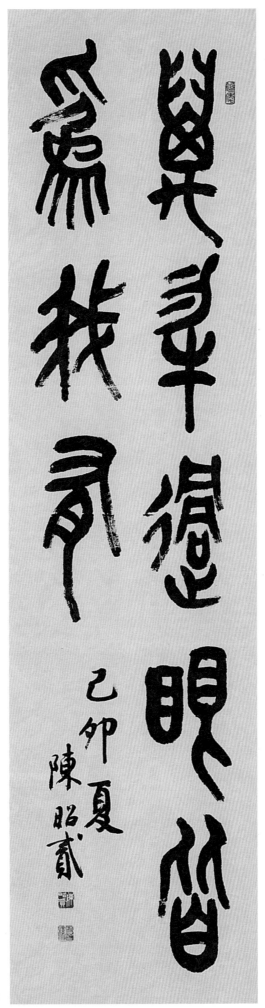

篆書條幅

萬物過眼皆為我有

己卯夏　陳昭貳

篆書中堂
米芾論書

摘錄米芾論書 陳昭貳

學書貴弄翰，謂把筆輕自然手心虛，振迅天真，出於意外。所以古人書各
各不同，若一一相似，則奴書也。其次要得筆，謂骨筋皮肉脂澤風神皆
全，猶如一佳士也。又筆筆不同，三字三畫異，故作異：重輕不同出於天
真，自然異。又書非以使毫，使毫行墨而已，其渾然天成，如蓴絲是也。
又得筆，則細為髭髮亦圓，不得筆，雖粗如椽亦褊，此雖心得亦可學，入
學之理在先寫壁，作字必懸手，鋒抵壁，久之必自得趣也。

Seal script 68x136cm

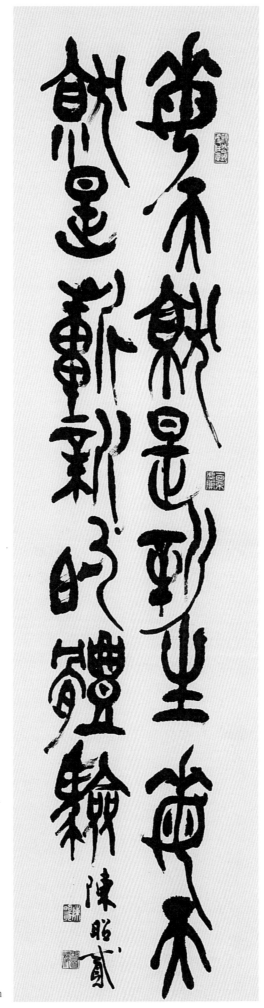

篆書條幅

每天就是新生　每天就是嶄新的體驗

般若波羅蜜多心經　　沙門玄奘奉　詔譯

觀自在菩薩行深般若波羅蜜多時照見五蘊皆空度一切苦厄舍利子色不異

空空不異色色即是空空即是色受想行識亦復如是舍利子是諸法空相不生

不滅不垢不淨不增不減是故空中無色無受想行識無眼耳鼻舌身意無色

聲香味觸法無眼界乃至無意識界無無明亦無無明盡乃至無老死亦無老死

盡無苦集滅道無智亦無得以無所得故菩提薩埵依般若波羅蜜多故心無罣

礙無罣礙故無有恐怖遠離顛倒夢想究竟涅槃三世諸佛依般若波羅蜜多

得阿耨多羅三藐三菩提故知般若波羅蜜多是大神咒是大明咒是無上咒是

無等等咒能除一切苦真實不虛故說般若波羅蜜多咒即說咒曰

揭諦揭諦　般若揭諦　般羅僧揭諦　菩提薩婆訶

陳昭貳敦跋

行書中堂
般若波羅密多心經

Running script 54x123cm

85

般若波羅蜜多心經

觀自在菩薩行深般若波羅蜜多時照見五
蘊皆空度一切苦厄舍利子色不異空空不
異色色即是空空即是色受想行識亦復如
是舍利子是諸法空相不生不滅不垢不淨
不增不減是故空中無色無受想行識無眼
耳鼻舌身意無色聲香味觸法無眼界乃至
無意識界無無明亦無無明盡乃至無老死
亦無老死盡無苦集滅道無智亦無得以無
所得故菩提薩埵依般若波羅蜜多故心無
罣礙無罣礙故無有恐怖遠離顛倒夢想究
竟涅槃三世諸佛依般若波羅蜜多故得阿
耨多羅三藐三菩提故知般若波羅蜜多是
大神咒是大明咒是無上咒是無等等咒能
除一切苦真實不虛故說般若波羅蜜多咒
即說咒曰

揭諦揭諦　波羅揭諦　波羅僧揭諦

菩提沙婆訶

般若波羅蜜多心經

建國七十年十一月　陳昭貳沐手敬書

楷書中堂
般若波羅密多心經

觀自在菩薩　行深般若波羅蜜多時　照見五蘊皆
空　度一切苦厄舍利子　色不異空　空不異色　色即
是空　空即是色　受想行識亦復如是　舍利子　是諸
法空相　不生不滅　不垢不淨　不增不減　是故空中
無色　無受想行識　無眼耳鼻舌身意　無色聲香味
觸法　無眼界　乃至無意識界　無無明　亦無無明盡
乃至無老死　亦無老死盡　無苦集滅道　無智亦無
得　以無所得故　菩提薩埵　依般若波羅蜜多故　心
無罣礙　無罣礙故　無有恐怖　遠離顛倒夢想　究竟
涅槃　三世諸佛　依般若波羅蜜多故　得阿耨多羅
三藐三菩提　故知般若波羅蜜多　是大神咒　是大
明咒　是無上咒　是無等等咒　能除一切苦　真實不
虛　故說般若波羅蜜多咒　即說咒曰　揭諦揭諦　波
羅揭諦　波羅僧揭諦　菩提薩婆訶

人生家好有個正當的娛樂有了這個
娛樂必須要把它當作一回事切勿視
為可有可無如是日子久了無形中就
可以變成一種專業縱使不能成為財
冨至少也可以擁有一個豐富的人生

錄邱吉爾名言 己丑之秋 陳昭貳

隸書中堂
邱吉爾名言

人生最好有個正當的娛樂，有了這個娛樂必須要把它當作一回事，
切勿視為可有可無。如是日子久了，無形中就可以變成一種專業。
縱使不能成為財富，至少也可以擁有一個豐富的人生。

Clerical script 57x135cm

83

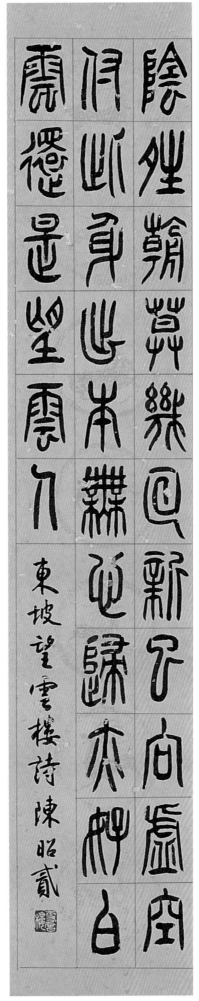

篆書條幅
蘇東坡詩 望雲樓

陰晴朝暮幾回新，已向虛空付此身，
出本無心歸亦好，白雲還似望雲人。

Seal script 21.5x185cm

羣　至　之
然　挑　倜
小　次　席
詎　命　上
隹　翰　賓

隸書條幅
乾隆御製古銅章歌

鳥遺神蹟皇頡循，書傳六體篆最真，岣嶁石鼓傳鴻文，依稀星斗懸高雲。求其近是當於秦，漢承其法徵據陳，撥蠟鑄金鐫泐勻，封邑爵號犁然分。詎惟鑒古怡心神，藉考數千年革因，誰搜奧衍金薤珍，藏弃已久典內人。屏擋惟謹錯置紛，重排次命翰苑臣，乃得列眉指掌紋，斗檢壇紐各編璘。翠光褐色古且新，龜文斜列櫛龍鱗，鼎彝之側席上賓，靜為瑞星動喬雲。

Clerical script 29x135cm

80

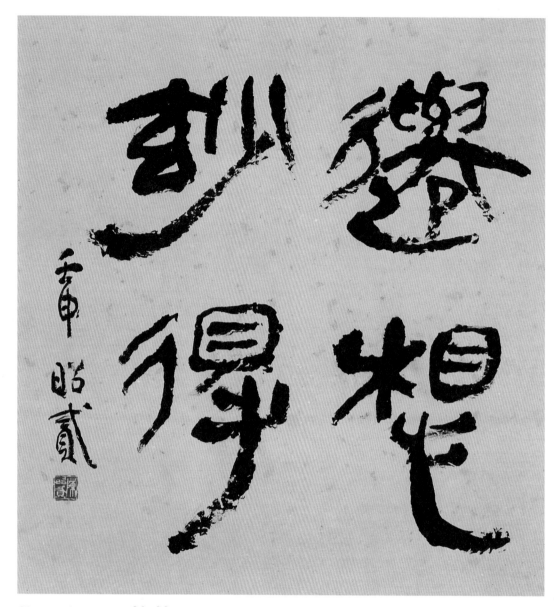

Clerical script 30x33cm

托背書
遷想妙得

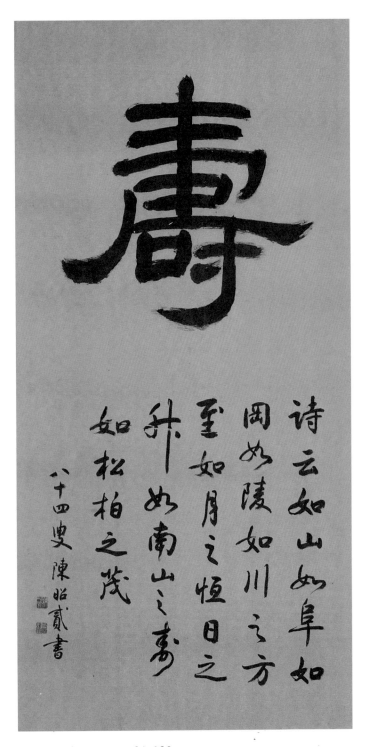

Clerical script 64x136cm

隸書中堂

壽 詩經、小雅、天保

詩云 如山、如阜、如岡、如陵、
如川之方至、如月之恆、如日之升、
如南山之壽、如松柏之茂。

此泉何以珍 適與真茶遇 在物兩稱絕 於予
猶得趣 鮮香筯下雲 甘滑杯中露 當能
變俗骨 豈特漱塵慮 晝靜清風生 飄蕭
入庭樹中含古人意 來者庶冥悟

蔡襄 即惠山泉煮茶一首 辛未初夏 陳昭貳

行書條幅
臨蔡襄 即惠山泉煮茶詩

此泉何以珍，適與真茶遇。在物兩稱絕，於予獨得趣。
鮮香筯下雲，甘滑杯中露。當能變俗骨，豈特漱塵慮。
畫靜清風生，飄蕭入庭樹。中含古人意，來者庶冥悟。

Running script 49x126cm

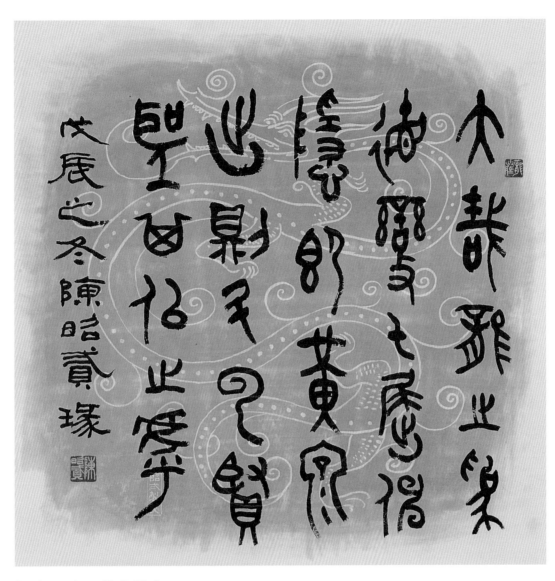

Seal script 63.5x63.5cm

篆書中堂
大篆 龍心為德

大哉龍之為德 變化屈伸 隱則黃泉 出則升雲
賢聖其似之乎

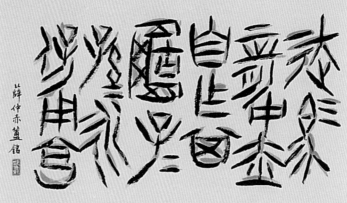

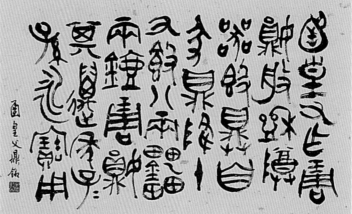

金文中堂
兩周四器金文

公臣簋銘：虢仲令公臣嗣朕百工，錫女馬乘，鐘五金，用事公臣拜稽首，敢揚天尹丕顯休，用作尊簋。子子孫孫永寶用享。

薛仲赤簋銘：走馬薛仲赤自作其簋。用作尊簋，公臣其萬年用寶茲休。

函皇父鼎銘：函皇父作琱妘殷盂尊器，鼎簋具，自豕鼎降十又簋八兩鎬，兩壺，周云其萬年子子孫孫永寶用。

曾侯乙鐘銘：割事之徵，穆鐘之于，新鐘之于甫，濁獸鐘之于宮，坪皇之喜，割事之徵角，獨獸鐘之下角，文王之冬，新鐘之于曾，濁穆鐘之商，濁割事之冬。

Inscriptions on ancient bronze objects
53x156cm

金文中堂
西周梁其鼎銘

唯五月初吉壬申，梁其作尊鼎，用享孝於皇祖考，用祈多福，
眉壽無疆，畯臣天，其百子千孫，其萬年無疆，其子子孫孫永寶用。

唯五月初吉壬申梁其作尊鼎用享孝于皇祖考用祈多福眉壽無疆畯臣天 其百子千孫其萬年無疆其子子孫孫永寶用 辛巳年立夏陳昭貳臨

西周梁其鼎銘

Inscriptions on ancient
bronze objects
53x136cm

篆書中堂
韋應物　石鼓歌

周宣大獵兮岐之陽，刻石表功兮煒煌煌。石如鼓形數止十，風雨缺訛苔蘚澀。今人濡紙脫其文，既擊既埽白黑分。忽開滿卷不可識，驚潛動蟄走云云。喘逶迤，相糾錯，乃是宣王之臣史籀作。一書遺此天地間，精意長存世冥寞。秦家祖龍還刻石，碣石之罘李斯跡。世人好古猶共傳，持來比此殊懸隔。

唐韋應物 石鼓歌 陳昭貳篆書

Seal script 65x132cm

篆書中堂
康有為 論書語

上通篆隸以知其源，中用隸意以厚其氣，傍涉行草得其美，下和諸碑以得其法，觀漢瓦晉磚以得其奇。

Seal script 39x136cm

利欲驅人萬火牛　江湖浪跡一沙鷗　日長似歲閒方覺　事大如天醉亦休

砧杵敲殘深巷月　梧桐搖落故園秋　欲舒老眼無高處　安得元龍百尺樓

壬午之秋試以印稿方式書放翁秋思一首　陳昭貳

篆書中堂
陸放翁詩　秋思

利欲驅人萬火牛，江湖浪跡一沙鷗。
日長似歲閒方覺，事大如天醉亦休。
砧杵敲殘深巷月，梧桐搖落故園秋。
欲舒老眼無高處，安得元龍百尺樓？

Seal script 68x136cm

金文條幅
東周喬君鉦銘

喬君浤盧與朕以贏作許者俞，寶繩產。其萬年用，
享用孝用，祈眉壽，子子孫孫，永寶用之。

喬君浤盧與朕
以贏作許者俞
寶鍾產其萬年
用享用孝用祈眉
壽子孫永寶用止

Inscriptions on ancient bronze objects
34x134cm

70

居攝摩當己卯
據土德受正號即真
改正建丑長壽隆崇
龍集戊辰戊辰直定
歲在大梁天命有民
黃帝初祖德帀于虞
虞帝始祖德帀于新

同律度量衡稽當前人
龍在己巳歲次實沉
初班天下萬國永遵
子子孫孫享傳億年

新莽銅嘉量銘
線質果肯勁挺
試以山馬筆臨之
丙戌年陳昭貳

Inscriptions on ancient bronze objects 114.5x34.5cm

69

托背書
新莽銅嘉量銘

黃帝初祖、德帀于虞、虞帝始祖、德帀于新、歲在大梁、龍集戊辰、戊辰直定、天命有民、據土德受、正號即真。改正建丑、長壽隆崇。同律度量衡、稽當前人、龍在己巳、歲次實沈、初班天下、萬國永遵、子子孫孫、享傳億年。

篆書條幅
林本欽詩 杜鵑聲

東天拂曉未春寒，凌頂觀山望翠巒。
乍見櫻花蕊出放，恍聞不如歸鳴歡。

Seal script
35x135cm

行書條幅
無量詩

躡石欹危道。急洞攀崖迢遞弄懸泉。
猶將虎竹為身累。欲付歸人絕世緣。

Running script
16x127cm

Running script 63.5x127.5cm

篆書中堂
錄書譜乙節

觀夫懸針垂露之異，奔雷墜石之奇，鴻飛獸駭之資，鸞舞蛇驚之態，絕岸頹峰之勢，臨危據槁之形；或重若崩雲，或輕如蟬翼；導之則泉註，頓之則山安；纖纖乎似初月之出天涯，落落乎猶眾星之列河漢；同自然之妙，有非力運之能成；信可謂智巧兼優，心手雙暢，翰不虛動，下必有由。一畫之間，變起伏於鋒杪；一點之內，殊衄挫於毫芒。

Seal script 68x136cm

行書條幅
臨王羲之尺牘

一 二謝面未？比面遲承良不靜。羲之女愛再拜，想邰兒悉佳。耿耿。吾亦劣劣。前患者善。所送議當試，尋省。得示，知足下猶未佳。耿耿。吾亦劣劣。明日出乃行，不欲觸霧故也。遲散。王羲之頓首。

二 羲之頓首：喪亂之極，先墓再離荼毒，追惟酷甚，號慕摧絕，痛貫心肝，痛當奈何奈何！雖即修復，未獲奔馳，哀毒益深，奈何奈何！臨紙感哽，不知何言！羲之頓首頓首。

羲之白：不審，尊體比復何如，遲復奉告。羲之中冷無賴，尋復白，羲之白。未果為結。力不次。王羲之頓首。

三 羲之頓首。奉橘三百枚，霜未降，未可多得。羲之頓首。
安善。未果為結。力不次。王羲之頓首。

四 晚復毒熱，想足下所苦并以佳，猶耿耿。吾至頓劣劣，冀涼意散。力知問。王羲之頓首。深以自慰理有大，斷其思豁之令盡。足下勿乃憂之，足下殊當憂。吾故具示問。大道久不下，知先未然耶。

Running script 43x168cm

行書中堂
骨董說 明朝 董玄宰

玩骨董有卻病延年之助。骨董非草草可玩也。必先治幽軒邃室，雖在城市，有山林之致。於風月晴和之際，掃地焚香烹泉之速客，與達人端士談藝論道。於花月竹柏間盤桓久之，飯餘晏坐，別設淨几。鋪以丹刻，襲以文錦，次第出其所藏列而玩之。若與古人相接，潛心欣賞，可以舒鬱結之氣，可以斂放縱之習。故玩骨董有助於卻病延年也。

玩骨董有卻病延年之助骨董非草草可玩也必先
治幽軒邃室雖在城市有山林之致於風月晴和之
際掃地焚香烹泉之速客與達人端士談藝論道於
花月竹柏間盤桓久之飯餘晏坐別設淨几鋪以
丹爾襲文錦次第出其所藏而玩之若與古人相
接潛心欣賞可以舒鬱結之氣可以斂放縱之習故
玩骨董有助於卻病延年也
錄董玄宰骨董說
己卯孟夏陳昭貳

Running script 68x135cm

篆書條幅
弘一法師　送別歌

長亭外，古道邊，芳草碧連天。晚風拂柳笛聲殘，夕陽山外山。
天之涯，地之角，知交半零落。一觚濁酒盡餘歡，今宵別夢寒。
韶光逝，留無計，今日卻分袂。驪歌一曲送別離，相顧卻依依。
聚雖好，別離悲，世事堪玩味。來日後會相予期，去去莫遲疑。

Seal script 39x176cm

行草條幅
陳淳古詩十九首臨其三首

一　庭中有奇樹，綠葉發華滋。　攀條折其榮，將以遺所思。
　　馨香盈懷袖，路遠莫致之。　此物何足貴？但感別經時。

二　回車駕言邁，悠悠涉長道。　四顧何茫茫，東風搖百草。
　　所遇無故物，焉得不速老？　盛衰各有時，立身苦不早。
　　人生非金石，豈能長壽考？　奄忽隨物化，榮名以為寶。

三　明月皎夜光，促織鳴東壁。　玉衡指孟冬，眾星何歷歷。
　　白露沾野草，時節忽復易。　秋蟬鳴樹間，玄鳥逝安適？

Running script 34x135cm

東坡書豪宕秀逸為顏楊以後一人此卷乃謫黃州日所書後有山岑跋傾倒已極所謂無意於佳乃佳者坡論書詩云苟能通其意常謂不學可又云讀書萬卷始通神若區區於點畫波磔間求之則失之遠矣

錄東坡寒食帖中乾隆題識 于禧年夏陳昭貳

行書條幅
蘇東坡 寒食帖中乾隆題識

東坡書。豪宕秀逸。為顏楊以後一人。此卷乃謫黃州日所書。後有山谷跋。傾倒已極。所謂無意於佳乃佳者。苟能通其意。常謂不學可。又云。讀書萬卷始通神。坡論書詩云。若區區於點畫波磔間求之。則失之遠矣。

Running script 31.5x131cm

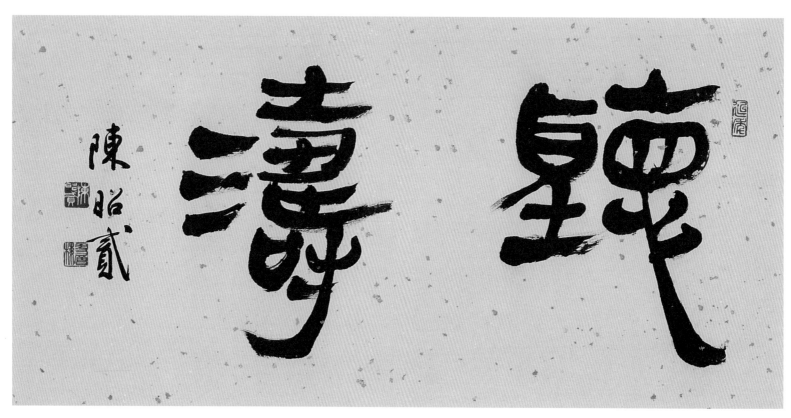

Clerical script 68x34cm

聽濤 托背書

Oracle-bone inscriptions 127x64cm

天邊小雨侵南圃 樹外行人乍
有無 西南一望雲和水 萬戶
千門入畫圖 秋水為文不受
塵 買得西山正直春 上馬出門
回首望 風光猶未老於人
鄉國十年懷舊雨 上林花盛
客初歸 他日知君從此去
一樽公莫違
歲次庚辰千禧年夏陳昭貳書

甲骨文詩三首

托背書
甲骨古詩三首

天邊小雨侵南圃，樹外行人乍有無。
西南一望雲和水，萬戶千門入畫圖。
秋水為文不受塵，買得西山正值春。
上馬出門回首望，風光猶未老於人。
鄉國十年懷舊雨，上林花盛客初歸。
他日知君從此去，一夕一樽君莫違。

西周晚期散氏盤銘與同時期金文有所不同
意臨數通未得其真髓 陳昭貳并記

六條屏
西周散氏盤銘

用矢襮散邑，廼即散用田。眉：自瀗涉，以南至於大沽，一封；以陟，二封；至於邊，柳。復涉瀗，陟雩䖒陝，以西，封於䣄城，楮木；封於芻逨，封於芻道；以東封於軍東疆；右還，封於眉道；以南，封於眉道；以西，至於堆莫。眉井邑田：自桹木道左至於井邑封道，以東一封；還，以西一封；陟剛，三封；降，以南，封於同道；陟州剛，登栐；降，栜：二封。

矢人有司眉田：鮮且、微、武父、西宮襄、豆人虞芍、彔、貞、師氏右眚、小門人緐、原人虞芍、淮司工虎、孝龠、豐父、㦲人有司刑、考，凡十又五夫。正眉矢舍散田：司徒逆、司馬單堸、邦人司工駭君、宰德父；散人小子眉田：戎、微父、效栗父、襄之有司橐、州㝬、修從霝，凡散有司十夫。

佳王九月，辰才乙卯，矢俾鮮且、㠱旅誓曰：「我既付散氏濕田牆田器，有爽，實余有散氏心賊，則爰千罰千。」㠱旅則誓。廼俾西宮襄、武父誓曰：「我既付散氏濕田牆田，余有爽變，爰千罰千。」西宮襄、武父則誓。乃受圖矢王于豆新宮東廷。厥左執要史正中農。

Inscriptions on ancient bronze objects 44x157cmx6

秋圃先生仙跡岩廟柱聯句　戊寅仲冬陳昭貳敬錄

篆書對聯
曹秋圃　仙跡岩廟
勝學升堂玄學精微同踐跡，
仙寰有路塵寰咫尺早回頭。

Seal script 21x129cmx2

篆書條幅
蒲華詩

金石千秋癖是真，奏刀片石選超倫。
可知不薄今人處，取法猶然愛古人。

生憎早與道為鄰，靜裏工夫覺
寂真，俗慮塵情曾未滌，此來愧
對古儒人，長生誰不慕神仙，拼
擋經營亦有年，莫問熱中熙攘
客，因循笑我已華顛

戊寅仲冬錄

曹秋圃先生登仙跡岩
重遊仙跡巖兩首陳昭貳

行書中堂
曹秋圃　仙跡岩詩二首
生憎早與道為鄰，靜裏工夫覺最真。
俗慮塵情曾未滌，此來愧對古仙人。
長生誰不慕神仙，拼擋經營亦有年。
莫問熱中熙攘客，因循笑我已華顛。

Running script 68x135cm

篆書條幅
周植夫詩　芍藥

數朵翻階醉意饒，澹雲微雨退紅嬌。
好花留與遊人賞，不為春歸感寂寥。

周植夫先生詩芍藥
乙亥孟冬　陳昭貳琢

Seal script 34x135cm

52

魂已遠懷人淚
空垂孤生易為
感失路少所宜
索莫竟何事
徘徊秖自知誰
為後來者當与
此心期　南砌中題
明李攀龍詩
乙亥仲夏陳昭貳

Running script 100x34cm

秋氣集南磵獨
遊亭于時迴風
一蕭瑟林景久
崟羣始至若有
得稍深遂忘疲
羈禽響幽谷寒
藻舞淪漪去國

托背書
李攀龍詩　南磵中題

秋氣集南磵，獨遊亭午時。
回風一蕭瑟，林影久參差。
始至若有得，稍深遂忘疲。
羈禽響幽谷，寒藻舞淪漪。
去國魂已遊，懷人淚空垂。
孤生易為感，失路少所宜。
索寞竟何事？徘徊只自知。
誰為後來者，當與此心期。

琴書刻畫非真才乘興無成自可哀
未覺歲流黃昏近耄齡有幸味全衰

丙戌年八十初度照貳自況

隸書條幅
八十自況

琴書刻畫非真才，乘興無成自可哀。
未覺歲流黃昏近，耄齡有幸味全衰。

Clerical script 34x135cm

49

草書條幅
陸放翁詩　莫嫌風雨
莫嫌風雨作新寒，一樹青楓已半丹。
身在范寬圖畫裡，小樓西角剩憑欄。

篆書條幅
碎巖遷史題畫詩
淡茶各一碗，心契無相違。歲月流泉去，人情墜葉飛。
詩軍衝鐵壘，酒陣鈞銅圍。談到三更後，青燈豆樣微。

Cursive script 31x125cm

Seal script 34x135cm

俄頃苍如雪登樓又飽餐纱香利泛
夜清氣訳生寒安得青馨駐將隨曉
月殘本来空色相開落不相干

周植夫先生詩墨花 癸未之秋 陳昭貳隸書

隸書條幅
周植夫詩　再過雙半樓賞曇花
俄頃花如雪，登樓又飽看。妙香初泛夜，清氣欲生寒。
安得青春駐，將隨曉月殘。本來空色相，開落不相干。

Clerical script 34x134cm

隸書條幅
萃庵師斷鬚
卅載養鬚美祥龍，斷然一剪千絲空。
生生不息良田在，那怕尋無新鬚翁。

隸書條幅
國父嘉言
世界潮流，浩浩蕩蕩，順之則昌，逆之則亡。

Clerical script 34x135cm

Clerical script 33x135cm

46

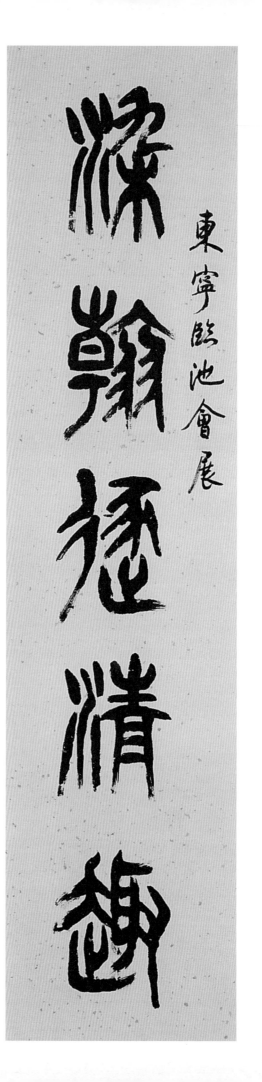

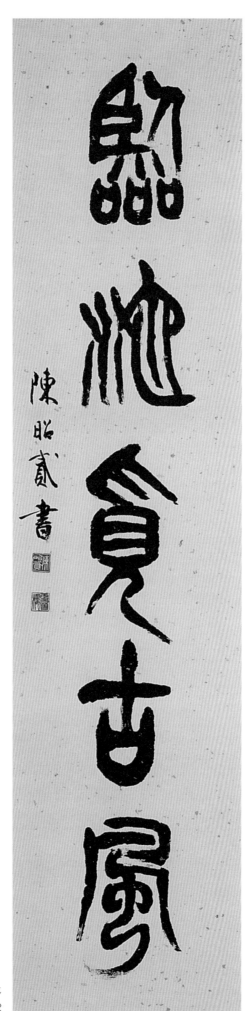

東寧臨池會展

篆書對聯
染翰逐清趣，
臨池覓古風。

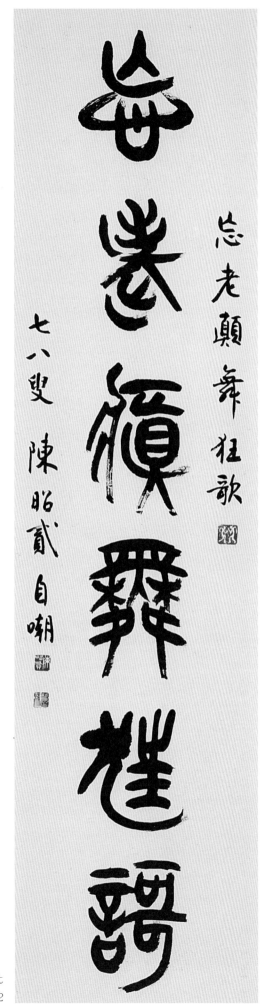

癡迷琴書畫刻

忘老顛舞狂歌

七八叟陳昭貳自嘲

篆書對聯
癡迷琴書畫刻，
忘老顛舞狂歌。

Seal script
34x135cmx2

44

鸞翔鳳翥眾仙下，珊瑚碧樹交枝柯。
金繩鐵索鎖鈕壯，古鼎躍水龍騰梭。
陋儒編詩不收入，二雅褊迫無委蛇。
孔子西行不到秦，掎摭星宿遺羲娥。
嗟余好古生苦晚，對此涕淚雙滂沱。
憶昔初蒙博士徵，其年始改稱元和。
故人從軍在右輔，為我度量掘臼科。
濯冠沐浴告祭酒，如此至寶存豈多。
氈包席裹可立致，十鼓只載數駱駝。
薦諸太廟比郜鼎，光價豈止百倍過。
聖恩若許留太學，諸生講解得切磋。
觀經鴻都尚填咽，坐見舉國來奔波。
剜苔剔蘚露節角，安置妥帖平不頗。
大廈深簷與蓋覆，經歷久遠期無佗。
中朝大官老於事，詎肯感激徒媕婀。
牧童敲火牛礪角，誰復著手為摩挲。
日銷月鑠就埋沒，六年西顧空吟哦。
羲之俗書趁姿媚，數紙尚可博白鵝。
繼周八代爭戰罷，無人收拾理則那。
方今太平日無事，柄任儒術崇丘軻。
安能以此上論列，願借辯口如懸河。
石鼓之歌止於此，嗚呼吾意其蹉跎。

錄韓退之石鼓歌 庚辰之秋 陳昭貳

43

四條屏
臨鮮于樞書論韓愈石鼓歌

張生手持石鼓文，勸我識作石鼓歌。少陵無人謫仙死，才薄將奈石鼓何？周綱淩遲四海沸，宣王憤起揮天戈；大開明堂受朝賀，諸侯劍佩鳴相磨。蒐于岐陽騁雄俊，萬里禽獸皆遮羅。鐫功勒成告萬世，鑿石作鼓隳嵯峨。從臣才藝咸第一，揀選撰刻留山阿。雨淋日炙野火燎，鬼物守護煩撝呵。公從何處得紙本？毫髮盡備無差訛。辭嚴義密讀難曉，字體不類隸與蝌。年深豈免有缺畫？快劍砍斷生蛟鼉。鸞翔鳳翥眾仙下，珊瑚碧樹交枝柯。金繩鐵索鎖鈕壯，古鼎躍水龍騰梭。陋儒編詩不收入，二雅褊迫無委蛇。孔子西行不到秦，掎摭星宿遺羲娥。嗟予好古生苦晚，對此涕淚雙滂沱。憶昔初蒙博士徵，其年始改稱元和。故人從軍在右輔，為我度量掘臼科。濯冠沐浴告祭酒，如此至寶存豈多？氈包席裹可立致，十鼓衹載數駱駝。薦諸太廟比郜鼎，光價豈止百倍過？聖恩若許留太學，諸生講解得切磋。觀經鴻都尚填咽，坐見舉國來奔波。剜苔剔蘚露節角，安置妥帖平不頗。大廈深簷與蓋覆，經歷久遠期無佗。中朝大官老於事，詎肯感激徒媕婀？牧童敲火牛礪角，誰復著手為摩挲？日銷月鑠就埋沒，六年西顧空吟哦。義之俗書趁姿媚，數紙尚可博白鵝。繼周八代爭戰罷，無人收拾理則那。方今太平日無事，柄任儒術崇丘軻。安能以此上論列？願借辯口如懸河。石鼓之歌止於此，嗚呼吾意其蹉跎！

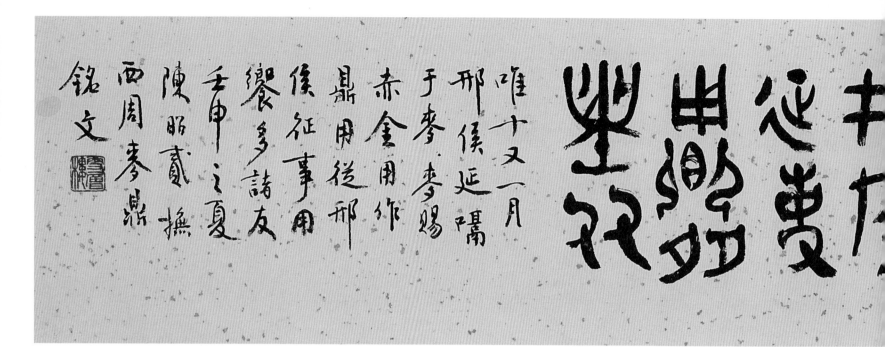

唯十又一月
邢侯延陽
于麥，麥賜
赤金用作
鼎用從邢
侯征事用
饗多諸友
壬申之夏
陳昭貳撫
西周麥鼎
銘文

Inscriptions on ancient bronze objects 85x16cm

41

托背書
西周麥鼎銘文

唯十又二月，邢侯延囁于麥，
麥賜赤金用於鼎，用從邢侯征事，
用饗多諸友。

篆書條幅　陰符經

聾者善聽，聾者善視。絕利一源，用師十倍。三反晝夜，用師萬倍。心生於物，死於物。機在目。天之無恩而大恩生，迅雷烈風，莫不蠢然。至樂性餘，至靜性廉。天之至私，用之至公。禽之制在氣。生者，死之根；死者，生之根。恩生於害，害生於恩。愚人以天地文理聖，我以時物文理哲。人以虞愚聖，我以不虞愚聖。人以期其聖，我以不期其聖。故曰沈水入火，自取滅亡。自然之道靜，故天地萬物生。天地之道浸，故陰陽相勝。陰陽相勝之術，昭昭乎進乎象矣。有奇器，是生萬象。八卦甲子，神機鬼藏。陰陽相勝之術，昭昭乎進乎象矣。

Seal scipt 44x178cm

聽聲者禮

此森思不大思

新在之生者所

理稻不己理故

戴此復戴故不

隸書條幅
謝康樂詩 登池上樓

潛虯媚幽姿，飛鴻響遠音。薄霄愧雲浮，棲川怍淵沈。
進德智所拙，退耕力不任。徇祿及窮海，臥痾對空林。
衾枕昧節候，褰開暫窺臨。傾耳聆波瀾，舉目眺嶇嶔。
初景革緒風，新陽改故陰。池塘生春草，園柳變鳴禽。
祁祁傷豳歌，萋萋感楚吟。索居易永久，離群難處心。
持操豈獨古，無悶徵在今。

Clerical script 53x214cm

黍醅新壓野雞肥苧店酣歌送落暉人道山僧最無事憐渠猶趁暮鐘歸

放翁詩 辛未夏 陳照貳

行書條幅
放翁詩　雜題

黍醅新壓野雞肥，苧店酣歌送落暉。
人道山僧最無事，憐渠猶趁暮鐘歸。

春風取花去酬我以清陰翳翳陂路靜交交園屋深床敷每小息杖屨或幽尋惟有北山鳥經過遺好音

宋王安石詩半山春晚即事 癸酉初夏 陳照貳

行書條幅
王安石詩　半山春晚即事

春風取花去，酬我以清陰。翳翳陂路靜，交交園屋深。
床敷每小息，杖屨或幽尋。惟有北山鳥，經過遺好音。

Running script 32x133cm

Running script 34x136cm

36

金文條幅
意臨秦詔版
34x135cm

元年，制詔丞相斯。去疾法度量，盡始皇帝為之，皆有刻辭焉。
今襲號，而刻辭不稱始皇帝，其於久遠也，如後嗣為之者，不稱
成功盛德。刻此詔，故刻左，使毋疑。

Inscriptions on ancient bronze objects 34x135cm

唐陸柬之書世不多見惟張績江參政家薑若碑與此文賦三卷而已其筆法皆自蘭亭中來有全體而不變者識者知之耳近觀絳帖有陸書得告廿五字筆意意韻與此並不相類其它書又與此益看雖點畫參差亦有妙處故晉唐能書者斷不如印板一一相似政要如浮雲變化千態萬狀一時之妙也識者知余言之不妄

陸柬之書文賦 李士弘題跋二則

陳昭貳臨

行書中堂
陸柬之書文賦 李士弘題跋二則

唐陸柬之書世不多見，惟張績江參政家蘭亭詩，馬德昌左司家蘭若碑與此文賦三卷而已，其筆法皆自蘭亭中來，有全體而不變者，識者知之耳。
近觀絳帖有陸書得告廿五字筆法意韻與此並不相類，其他書又與此並看，雖點畫參差亦有妙處，故晉唐能書者斷不如印板一一相似政要如浮雲，變化千態萬狀，一時之妙也，識者知余言之不妄。

Running script 68x130cm

34

年少爭纏頭一曲紅綃不知數
鈿頭雲篦擊節碎血色羅
裙翻酒汙不惜年年歡笑復明年
秋月春風等閒度弟走從軍
阿姨死暮去朝來顏色故門
前冷落鞍馬稀老大嫁作商
人婦商人重利輕別離前月
浮梁買茶去去來江口守空
船繞船月明江水寒夜深忽
夢少年事夢啼妝淚紅闌干
我聞琵琶已歎息又聞此
語重唧唧同是天涯淪落人
相逢何必曾相識我從去年辭帝京
謫居臥病潯陽城潯
陽地僻無音樂終歲不聞絲
竹聲住近湓江地低濕黃
蘆苦竹繞宅生其間旦暮
聞何物杜鵑啼血猿哀鳴春
江花朝秋月夜往往取酒還獨傾
豈無山歌與村笛嘔啞
嘲哳難為聽今夜聞君琵琶語
如聽仙樂耳暫明莫辭更
坐彈一曲為君翻作琵琶行
感我此言良久立卻坐促
絃絃轉急淒淒不似向前聲滿座
重聞皆掩泣座中泣下誰最多
江州司馬青衫濕

白樂天琵琶行 陳昭貳書 於溫

行草橫幅
白樂天　琵琶行

潯陽江頭夜送客，楓葉荻花秋瑟瑟。
主人下馬客在船，舉酒欲飲無管絃；
醉不成歡慘將別，別時茫茫江浸月。
忽聞水上琵琶聲，主人忘歸客不發。
尋聲暗問彈者誰？琵琶聲停欲語遲。
移船相近邀相見，添酒回燈重開宴。
千呼萬喚始出來，猶抱琵琶半遮面。
轉軸撥絃三兩聲，未成曲調先有情。
絃絃掩抑聲聲思，似訴平生不得志。
低眉信手續續彈，說盡心中無限事。
輕攏慢撚抹復挑，初為霓裳後六么。
大絃嘈嘈如急雨，小絃切切如私語；
嘈嘈切切錯雜彈，大珠小珠落玉盤。
間關鶯語花底滑，幽咽泉流水下灘。
水泉冷澀絃凝絕，凝絕不通聲漸歇。
別有幽愁暗恨生，此時無聲勝有聲。
銀瓶乍破水漿迸，鐵騎突出刀鎗鳴。
曲終收撥當心畫，四絃一聲如裂帛。
東船西舫悄無言，唯見江心秋月白。
沈吟放撥插絃中，整頓衣裳起斂容。
自言本是京城女，家在蝦蟆陵下住；
十三學得琵琶成，名屬教坊第一部。
曲罷曾教善才服，妝成每被秋娘妒。
五陵年少爭纏頭，一曲紅綃不知數。
鈿頭銀篦擊節碎，血色羅裙翻酒汙。
今年歡笑復明年，秋月春風等閒度。
弟走從軍阿姨死，暮去朝來顏色故。
門前冷落車馬稀，老大嫁作商人婦。
商人重利輕別離，前月浮梁買茶去。
去來江口守空船，繞船月明江水寒。
夜深忽夢少年事，夢啼妝淚紅闌干。
我聞琵琶已嘆息，又聞此語重唧唧。
同是天涯淪落人，相逢何必曾相識？
我從去年辭帝京，謫居臥病潯陽城。
潯陽地僻無音樂，終歲不聞絲竹聲。
住近湓城地低濕，黃蘆苦竹繞宅生。
其間旦暮聞何物？杜鵑啼血猿哀鳴。
春江花朝秋月夜，往往取酒還獨傾。
豈無山歌與村笛？嘔啞嘲哳難為聽。
今夜聞君琵琶語，如聽仙樂耳暫明。
莫辭更坐彈一曲，為君翻作琵琶行。
感我此言良久立，卻坐促絃絃轉急。
淒淒不似向前聲，滿座重聞皆掩泣。
座中泣下誰最多，江州司馬青衫濕。

文天祥正氣歌　丁卯十月陳昭貳書于移月廬慶

Seal script 90x180cm

素心霽月朗

乙亥蒲月 陳昭貳

Clerical script 100x34cm

篆書中堂
文天祥 正氣歌

天地有正氣，雜然賦流形。下則為河嶽，上則為日星。
於人曰浩然，沛乎塞蒼冥。皇路當清夷，含和吐明庭。
時窮節乃見，一一垂丹青。在齊太史簡，在晉董狐筆。
在秦張良椎，在漢蘇武節。為嚴將軍頭，為嵇侍中血。
為張睢陽齒，為顏常山舌。或為遼東帽，清操厲冰雪。
或為出師表，鬼神泣壯烈。或為渡江楫，慷慨吞胡羯。
或為擊賊笏，逆豎頭破裂。是氣所磅礴，凜烈萬古存。
當其貫日月，生死安足論。地維賴以立，天柱賴以尊。
三綱實繫命，道義為之根。嗟予遘陽九，隸也實不力。
楚囚纓其冠，傳車送窮北。鼎鑊甘如飴，求之不可得。
陰房闐鬼火，春院閟天黑。牛驥同一皂，雞棲鳳凰食。
一朝蒙霧露，分作溝中瘠。如此再寒暑，百沴自辟易。
哀哉沮洳場，為我安樂國。豈有他繆巧，陰陽不能賊。
顧此耿耿在，仰視浮雲白。悠悠我心悲，蒼天曷有極！
哲人日已遠，典型在夙昔。風簷展書讀，古道照顏色。

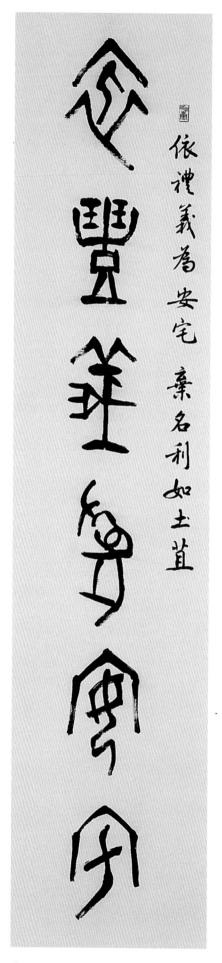

依禮義為安宅 棄名利如土苴

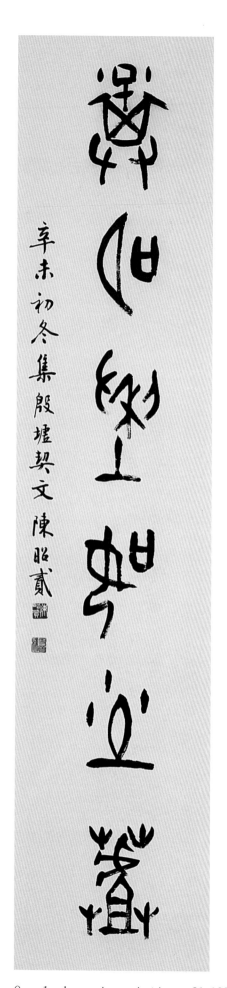

辛未初冬集殷墟契文 陳昭貳

甲骨文對聯
依禮義為安宅，
棄名利如土苴。

Oracle-bone inscriptions 31x133cmx2

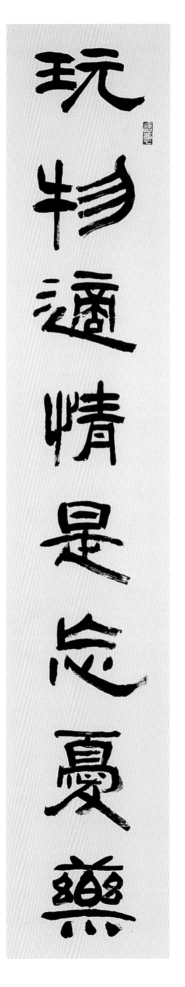

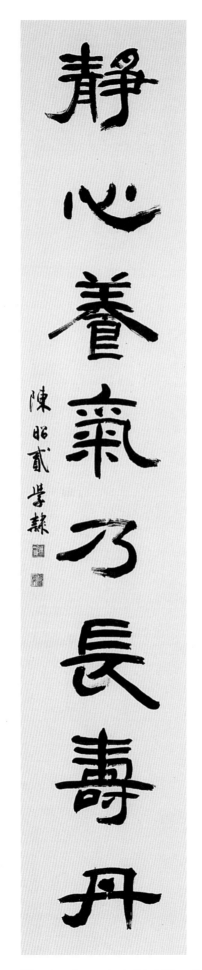

靜心養氣乃長壽丹
玩物適情是忘憂藥，
隸書對聯

Clerical script 34x178cmx2

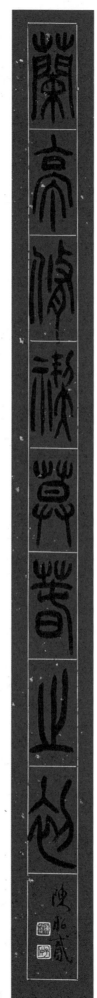

篆書對聯
赤壁泛舟七月既望，
蘭亭脩褉暮春之初。

Seal script 8x90cmx2

陳昭貳篆書

篆書對聯
是日也天朗氣清夕陽無限好，
此地有崇山峻嶺高處不勝寒。

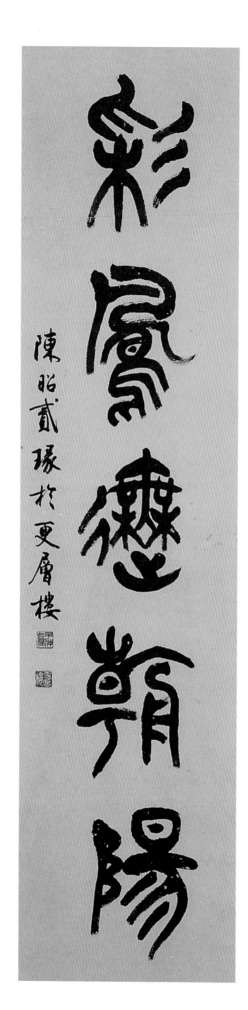

篆書對聯
神龍游墨海
彩鳳舞朝陽

Seal script 32x134cmx2

25

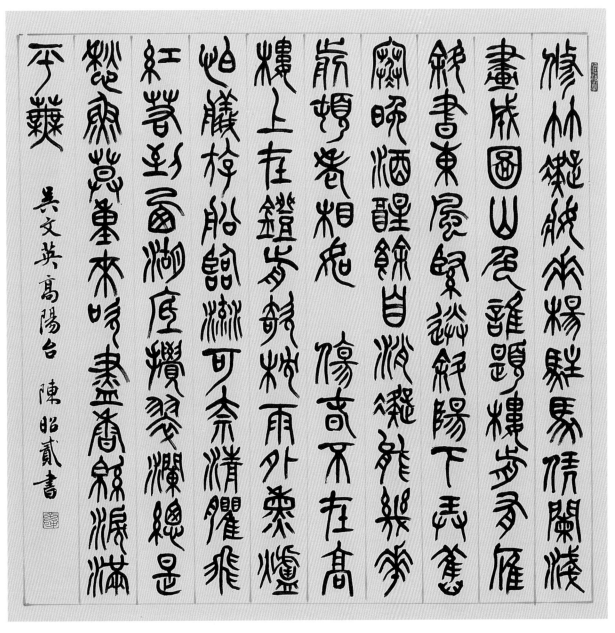

Seal script 68x68cm

篆書中堂
吳文英 高陽台

修竹凝妝，
垂楊駐馬，
憑闌淺畫成圖。
山色誰題？
樓前有雁斜書。
東風緊送斜陽下，
弄舊寒、晚酒醒餘。
自消凝，
能幾花前，頓老相如？
傷春不在高樓上，
在燈前欹枕，
雨外熏爐。
怕舊游船，
臨流可奈清臞？
飛紅若到西湖底，
攪翠瀾、總是愁魚。
莫重來、吹盡香綿，
淚滿平蕪。

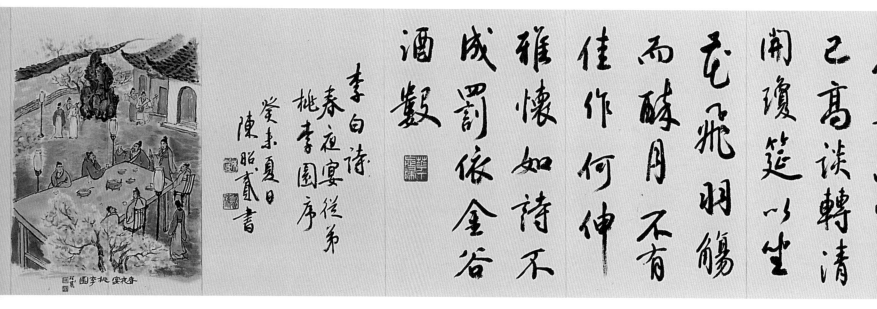

Clerical script 196x28cm

壬午三月陳昭貳沐手敬書

故菩提薩埵依

殷若波羅蜜多　故心無罣礙無　罣礙故無有恐　怖遠離顛倒夢　想究竟涅槃三　世諸佛依般若　波羅蜜多故得　阿耨多羅三藐　三菩提故知般　若波羅蜜多是　大神咒是大明　咒是無上咒是　無等等咒能除　一切苦真實不　虛故說般若波　羅蜜多咒即說　咒曰　揭諦揭諦波羅　揭諦波羅僧揭　諦菩提薩婆訶

Running script 186x28cm

李白詩　春夜宴從弟桃李園序　癸未夏日陳昭貳書

己高談轉清　開瓊筵以坐　飛羽觴　而醉月不有　佳作何伸　雅懷如詩不　成罰依金谷　酒數

上 隸書冊頁
般若波羅密多心經

觀自在菩薩 行深般若波羅蜜多時 照見
五蘊皆空 度一切苦厄 舍利子 色不異
空 空不異色 色即是色受想行識
亦復如是 舍利子 是諸法空相 不生不滅
不垢不淨 不增不減 是故空中無色 無受
想行識 無眼耳鼻舌身意 無色聲香味觸
法 無眼界 乃至無意識界 無無明 亦無
無明盡 乃至無老死 亦無老死盡 無苦集
滅道 無智亦無得 以無所得故 菩提薩埵
依般若波羅蜜多故 心無罣礙 無罣礙故
無有恐怖 遠離顛倒夢想 究竟涅槃 三世
諸佛 依般若波羅蜜多故 得阿耨多羅三
藐三菩提 故知般若波羅蜜多 是大神咒
是大明咒 是無上咒 是無等等咒 能除一
切苦 真實不虛 故說般若波羅蜜多咒 即
說咒曰 揭諦揭諦 波羅揭諦 波羅僧揭諦
菩提薩婆訶

下 行書冊頁
李白春夜宴桃李園序

夫天地者，萬物之逆旅。光陰者，百代
之過客。而浮生若夢，為歡幾何？古人
秉燭夜游，良有以也。況陽春召我以煙
景，大塊假我以文章。會桃李之芳園，
序天倫之樂事。群季俊秀，皆為惠連；
吾人詠歌，獨慚康樂。幽賞未已，高談
轉清。開瓊筵以坐花，飛羽觴而醉月。
不有佳作，何伸雅懷？如詩不成，罰依
金谷酒數。

李白詩 廬山謠寄盧侍御虛舟 丙子仲夏 陳昭貳篆書

Seal script 33.5x136cmx6

六條屏
李白 廬山謠寄盧侍御靈舟

我本楚狂人 鳳歌笑孔丘 手持綠玉杖 朝別黃鶴
樓 五嶽尋仙不辭遠 一生好入名山遊 廬山秀出
南斗傍 屏風九疊雲錦張 影落明湖青黛光 金闕
前開二峰長 銀河倒挂三石梁 香爐瀑布遙相望
迴崖沓障凌蒼蒼 翠影紅霞映朝日 鳥飛不到吳天
長 登高壯觀天地間大江茫茫去不還 黃雲萬里動
風色 白波九道流雪山 好為廬山謠 興因廬山發
閒窺石鏡清我心 謝公行處蒼苔沒 早服還丹無世
情 琴心三疊道初成 遙見仙人彩雲裡 手把芙蓉
朝玉京 先期汗漫九垓上 願接盧敖遊太清

太極兩儀生四象

春宵一刻值千金

乙酉年冬陳昭貳

隸書對聯
太極兩儀生四象，
春宵一刻值千金。

Clerical script 34x136cmx2

19

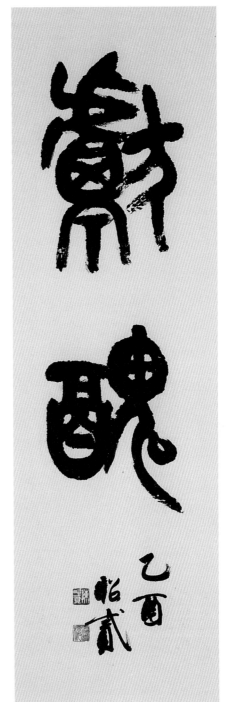

篆書中堂 獻醜

蜀道難（李白）

噫吁嚱，危乎高哉！蜀道之難，難於上青天！蠶叢及魚鳧，開國何茫然。爾來四萬八千歲，不與秦塞通人煙。西當太白有鳥道，可以橫絕峨眉巔。地崩山摧壯士死，然後天梯石棧相鉤連。上有六龍回日之高標，下有衝波逆折之回川。黃鶴之飛尚不得過，猿猱欲度愁攀援。青泥何盤盤，百步九折縈巖巒。捫參歷井仰脅息，以手撫膺坐長嘆。問君西遊何時還？畏途巉巖不可攀。但見悲鳥號古木，雄飛雌從繞林間。又聞子規啼夜月，愁空山。蜀道之難，難於上青天，使人聽此凋朱顏。連峰去天不盈尺，枯松倒掛倚絕壁。飛湍瀑流爭喧豗，砯崖轉石萬壑雷。其險也如此。劍閣崢嶸而崔嵬，一夫當關，萬夫莫開。所守或匪親，化為狼與豺。朝避猛虎，夕避長蛇。錦城雖云樂，不如早還家。蜀道之難，難於上青天，側身西望長咨嗟。

以姜一涵先生意象圖排列法錄李白蜀道難 丙寅春陳昭貳篆於榴月廬

Seal script 33x135cmx6

17

<div style="text-align:right">

六條屏
李白 蜀道難

噫吁嚱危乎高哉
蜀道之難難於上青天
蠶叢及魚鳧 開國何茫然
爾來四萬八千歲 始與秦塞通人煙
西當太白有鳥道 可以橫絕峨眉巔
地崩山摧壯士死 然後天梯石棧方鉤連
上有六龍回日之高標 下有衝波逆折之迴川
黃鶴之飛尚不得 猿猱欲度愁攀援
青泥何盤盤 百步九折縈巖巒
捫參歷井仰脅息 以手撫膺坐長歎
問君西遊何時還 畏途巉巖不可攀
但見悲鳥號古木 雄飛雌從繞林間
又聞子規啼 夜月愁空山
蜀道之難難於上青天 使人聽此凋朱顏
連峰去天不盈尺 枯松倒掛倚絕壁
飛湍瀑流爭喧豗 砯崖轉石萬壑雷
其險也如此 嗟爾遠道之人
胡為乎來哉 劍閣崢嶸而崔嵬
一夫當關 萬夫莫開
所守或匪親 化為狼與豺
朝避猛虎 夕避長蛇
磨牙吮血 殺人如麻
錦城雖云樂 不如早還家
蜀道之難難於上青天 側身西望常咨嗟

</div>

篆書中堂
般若波羅蜜多心經

觀自在菩薩 行深般若波羅蜜多時 照見五蘊皆空 度一切苦厄舍利子 色不異空 空不異色 色
即是空 空即是色 受想行識亦復如是 舍利子 是諸法空相 不生不滅 不垢不淨 不增不減 是
故空中無色 無受想行識 無眼耳鼻舌身意 無色聲香味觸法 無眼界 乃至無意識界 無無明 亦
無無明盡 乃至無老死 亦無老死盡 無苦集滅道 無智亦無得 以無所得故 菩提薩埵 依般若波
羅蜜多故 心無罣礙 無罣礙故 無有恐怖 遠離顛倒夢想 究竟涅槃 三世諸佛 依般若波羅蜜多
故 得阿耨多羅三藐三菩提 故知般若波羅蜜多咒 是大神咒 是大明咒 是無上咒 是無等等咒 能
除一切苦 真實不虛 故說般若波羅蜜多咒 即說咒曰 揭諦揭諦 波羅揭諦 波羅僧揭諦 菩提薩
婆訶

般若波羅蜜多心經

觀自在菩薩，行深般若波羅蜜多時，照見五蘊皆空，度一切苦厄。舍利子，色不異空，空不異色，色即是空，空即是色，受想行識，亦復如是。舍利子，是諸法空相，不生不滅，不垢不淨，不增不減。是故空中無色，無受想行識，無眼耳鼻舌身意，無色聲香味觸法，無眼界，乃至無意識界，無無明，亦無無明盡，乃至無老死，亦無老死盡，無苦集滅道，無智亦無得。以無所得故，菩提薩埵，依般若波羅蜜多故，心無罣礙，無罣礙故，無有恐怖，遠離顛倒夢想，究竟涅槃。

書法
Calligraphy

參加祥門書會、東寧臨池會、中國書法學會、韓國亞細亞美術招待展等，每年舉辦的展覽至今沒有中斷；繪畫方面，一九四九年曾與馬白水、黃榮燦老師學習水彩畫，而後與張義雄老師學習素描、油畫，參加河邊畫會、人體畫會的每屆展覽；篆刻方面，早期也參加海嶠印集，與同道前輩切磋技藝，尤其王北岳老師的指導，更是受益良多。另外也參加中華民國篆刻學會及歷屆會展與國外交流展等。

其實一個人的空餘時間與精力有限，多樣與趣定無法專精，很難達到較高的境界，因而我至今尚未建立明顯的自我風格，自認仍在學習的階段。我的目標不是成為專業的藝術家，只是以喜愛藝術、欣賞藝術為目的，並在學習與實踐當中，得到無比的快樂。這對我的健康也有莫大的幫助。

此次承蒙國父紀念館的邀請，在國家畫廊舉辦我生平第一次個人回顧展，承蒙多位長官、前輩、同道友人與家人的協助，才能順利完成，心裡感激不盡。這次的展覽，只是展現我數十年走過來的痕跡，希望有生之年，只要手腳能動，還是會走下去的。人生是一趟匆促的行旅，回顧自己走過的展印，在藝術的國度裡，徜徉、耕耘，轉眼間已有六十寒暑，雖自知我的作品不能傳世，但此生如果沒有藝術的滋潤，人生不是更枯澀、蒼白嗎？如今藉此次個人回顧展留下點滴，聊作人生驛站美好的紀念，懇請愛好藝術的方家不吝賜予指教。

陳昭貳

悠遊書畫一甲子

一九二七年，我出生在士林，上有大哥大姊，當時家父在士林公學校（士林國小）教書，我兩歲時，父親辭去教職，應聘為埔里製磚工廠廠長，因而全家遷至埔里。家父雖離開教職，仍熱心教育，並廣泛收集資料，研究教材，指導當地學校老師，傳授教學心得，深受歡迎。我七歲時，遷回台北，住下埤頭磚廠宿舍（現在的濱江街）。小學時每天從住處徒步到士林國小唸書，單程就要走一個鐘頭。

我從小喜歡畫畫，小學三年級時，參加全國兒童繪畫比賽，獲得銅牌獎。家父最喜歡買書，種類包羅萬象，天文、科技、歷史、地理、文學、藝術，無一樣沒有，但都不是很深奧的書籍。他買到的書，無論大小，一定都用牛皮紙包裝，再以毛筆用工整的正楷字寫書名及作者姓名，也多少影響到我寫字的興趣；小學時我書法的成績還不錯，常代替老師寫黑板字。一九四一年考進台北商校（現國立台北商業技術學院）就讀，當時學生大都是日本人，每班只有兩名台灣人，書法老師秋田心光先生，是神郡晚秋先生的得意門生，學校有書法社；但我沒有入社；廖禎祥學長當時是書法社裡最傑出的一位。

一九四五年畢業後，任職日本陸軍第五野戰航空廠，不久被編入日本一九〇二三部隊服役。同年八月終戰，翌年到景美國小任教。兩年後，任職台北縣稅捐處當稅務員；之後，因年代動亂，頻頻更換工作。一九五〇年，進中廣公司服務至一九九一年屆齡退休；期間利用公餘時間，學習並參加多項藝術活動。書法方面，與廖禎祥老師學書法常識及創作理念，並

方面有傑出成就，家庭更是和樂圓滿，夫人為賢妻良母典範，有子一人、

女二人，俱已立業且孝行有加，深為友朋稱羨。

昭貳兄此次個展首度完整展現所學，對書畫同好而言，可謂是遲來的

春天，以此心情由衷慶幸，並綴感言以為序。

謙和之君子

畏友、摯友陳昭貳兄，終於受國立國父紀念館國家畫廊邀請，自民國九十九年四月二十日起舉辦「陳昭貳八四回顧展—書法‧篆刻‧油畫」，諸多藝壇好友的多年期盼得以實現，此是何等之快事！

昭貳兄，沉默寡言、多才多藝，除看家本領「西畫、篆刻、書法」外，無論漢詩、文或日本文藝（如和歌、俳句、川柳等），乃至西方音樂（曼陀林、吉他彈奏，合唱）等，莫不探究析微且有成就。其他如「袖珍模型製作」更是維妙維肖，曾於一九八六年於歷史博物館篆刻展展出時略顯身手，使參訪者嘆為觀止，至今仍讚不絕口。

子曰：「剛毅木訥，近仁。」話雖如此，然而在大眾傳播時代的今天，個性木訥的人想要出頭是十分困難的事；尤其能不忮不求、懷實才實學、有成就而不喧染如昭貳兄者幾希。昭貳兄學養廣博，在妙心巧手下，雖涉獵多門，然皆能精研貫通，誠是「天成的藝術家」；其為人謙和內斂、虛懷若谷，深具儒門「君子」風範，更是人人稱道且無可非議的大好人，製鈕大師廖德良先生甚至以「活菩薩」讚之，可見其仁善矣！

昭貳兄成長於教育世家，尊翁陳湘耀先生為名教育家，其兄長陳抱輪先生承父親志趣，為昆蟲、貝殼專家，士林國小昆蟲館及貝殼館為其捐贈標本而創立，無私奉獻實樹人家風傳承；值得一提的是昭貳兄不但在藝術

Director's Foreword

Taiwan famous seal-engraving artist Chen Chao-Er was strongly influenced by painting, calligraphy and seal-engraving in childhood and consolidated well-base in early age. In 1949, he was taught by Maestro Ma Bai-Shuei, Hwa Rung-Tsei, Mr. Tang Yi-Sung and so on, and furthermore he enthusiastically joined He Bei Painting Society and Human Body Painting Society to improve his skill with other artists. Since 1995, he was awarded frequently for his excellent achievements in arts such as Tai Yang Arts Awards, the first runner of the 8th National Seal Arts and so on. Moreover his seal-engraving and calligraphy works were collected by National Dr. Sun Yat-sen Memorial hall, Kaohsiung Museum of fine Arts, National Taiwan Museum of Fine Arts and so on ? and was invited to be the member of examine committee of national seal-engraving and calligraphy exhibition.

Mr. Chen's style of calligraphy works is unique which is not only calmed with vigorous but also light with interests. His works' composition is organized and will be glazed the hollow-stroke with slow astringent and energetic power, just like painting. His seal-engraving is well-skilled, especially is good at bird-and-worm seal which is totally different form calligraphy image.

Mr. Chen's calligraphy is unique, powerful, and showing fresh, delight, perfect structures all together. His use of ink is not only thick and rich but also leaves certain white spaces behind by a technique known as "hollow strokes". Mr. Chen writes firmly with strong speed, making his calligraphy look like painting and become one of a kind. Mr. Chen is able to do the seal-engraving in many styles as he wants, his bird-and-worm seal is especially a masterpiece. He creates a different path for the seal-engraving besides keeping abreast of calligraphy.

Though teacher Chen is almost 90 years old, he is still diligent in creating art works. Teacher Chen deals with people and situations in a rigorous but flexible way, and he is a humble person with good manners which make him an acknowledged good teacher and helpful friend in the artists' world despite the fact that he never has any formal apprentice. National Dr. Sun Yat-sen Memorial Hall particularly invites him to hold the display "Chen Chao-Er 84-year-old Retrospective Display—Calligraphy・Seal-graving・Oil Painting". We sincerely welcome all of your visiting to share his literate style.

Director-general

Cheng Nai-Wen

National Dr. Sun Yat-sen Memorial Hall

館　序

台灣篆刻界名家陳昭貳老師在篆刻藝術上享有盛名，他自小學時代就

深受書畫篆刻吸引，憑著執著與毅力，自學有成，在篆刻、書法、繪畫上
奠定深厚基礎。1949年受教於台灣前輩畫家馬白水、黃榮燦、張義雄等先
生，並熱心參與河邊畫會及人體畫學會等團體，與同好共同切磋精進。
1955年起作品即多次入選台陽美術展、全省美展，更曾獲第八屆全國美展
篆刻類第一名，中山文藝創作獎篆刻類等重要獎項，創作實力備受肯定及
讚譽。篆刻及書法作品廣為國立台灣美術館、高雄市立美術館及國父紀念
館等單位收藏；也曾多次擔任全國性篆刻、書法類評審及全省美展評議委
員，顯見其藝術成就倍受尊崇。

昭貳先生之書法作品獨具特色，沉著渾厚，卻不失輕靈巧趣，章法布
局錯落有致，筆墨厚重中偶見飛白，緩澀中內蘊疾勁，以書為畫，自成一
格。在篆刻方面，無論朱白、精放，皆能從心所欲，其鳥蟲篆更為一絕，
於特重書法筆意之印風外又闢蹊徑。

即使已近耄耋之齡，陳老師仍樂書畫而不疲，勤於創作；為人處事，
嚴謹不失趣味、謙虛卻不失氣度，雖未授徒，卻是藝壇公認之良師益友。
此次，國立國父紀念館特別邀請籌辦展出「陳昭貳八四回顧展－書法・篆
刻・油畫」，以分享同好，敬祈各界方家，於春暖花開之際，高軒蒞止，
共賞書畫篆刻之雅及感受大師文人風範。

鄭乃文 謹識

2010年3月22日

目錄

書法・篆刻・油畫

陳昭貳八四回顧展

八五文康祖祥敬題